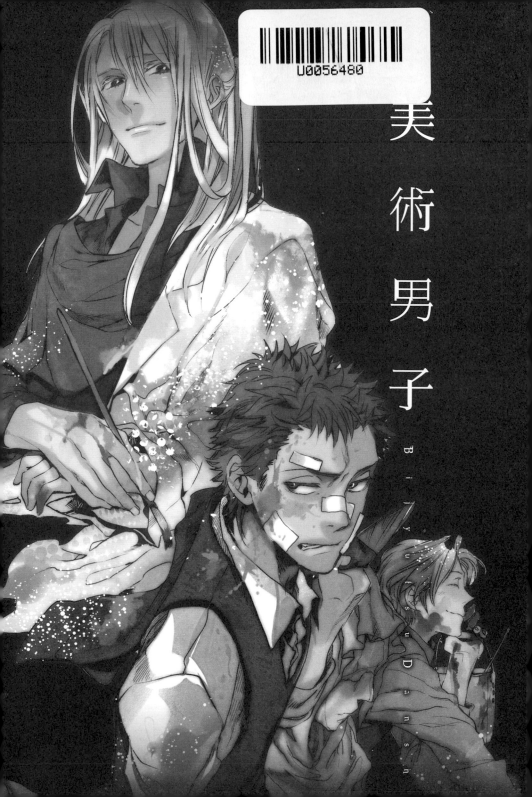

美術男子

Bijyutsu Dansh

前　言

達文西在『蒙娜麗莎』的表情中，藏著什麼想法呢？

多納太羅「命令過」自己的雕刻作品，這是真的嗎？

殺人、暴力、傷害……義大利巴洛克的巨匠，

同時也是罪犯的卡拉瓦喬，決定他命運的繪畫是!?

過去總是隨便看看的繪畫與雕刻作品，

現在應該越來越有趣了吧！

雖然知道作品，卻不太了解美術家……。

本書最適合妳了！

本書的重點擺在美術家的身上，逼近他們人性化的部分，

當然也少不了讓少女們覺得好萌的軼事，

並且簡單的解說在談論繪畫與雕刻作品時不可或缺的專用術語。

繪畫與雕刻，在漫長的歷史中如何推移呢？

改變美術史的傑作是在什麼樣的情況下誕生的呢？

只要閱讀本書，應該能讓妳更深入理解喜歡的畫作。

來吧，請享受與美術家們相逢的時刻吧……。

※插圖是經影像化後的藝術家性格與生涯。與藝術家實際的相貌相異。

目次

5

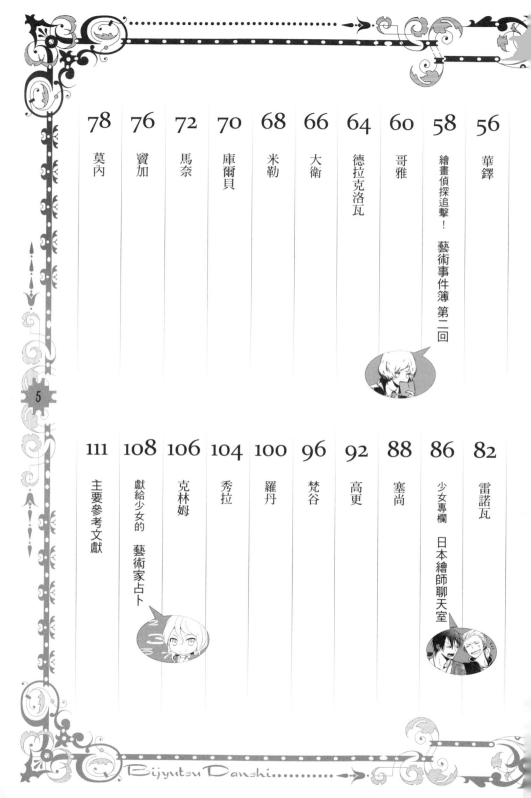

❶ 生涯 ·················· 說明美術家度過什麼樣的人生。

❷ 相關關鍵字 ·········· 精選與美術家相關的字彙，方便利用網路等等方式搜尋。

❸ 全身圖 ·············· 將美術家的個性與生涯影像化。

❹ 4格漫畫 ············ 根據美術家生涯發生的軼事成4格漫畫。

❺ 4格漫畫短評 ········ 4格漫畫的補充文，說明題材的史實等等。

❻ 萌事 ················ 介紹可以了解美術家人性部分的軼事。

❼ 一句話筆記 ·········· 介紹美術家的代表作品。

❽ 迷你繪畫解說 ········ 解說美術家的代表作品。

❾ 迷你用語解說 ········ 解說美術常用的專門用語。

❿ 迷你漫畫人物 ········ 將美術家畫成可愛的迷你漫畫人物。再配合身體的各個部位，介紹不
　　　　　　　　　　　　及備載的美術家軼事。

⓫ 人物說明 ············ 關於迷你漫畫人物的說明。

※請注意4格漫畫、迷你漫畫人物說明有部分與史實相異。

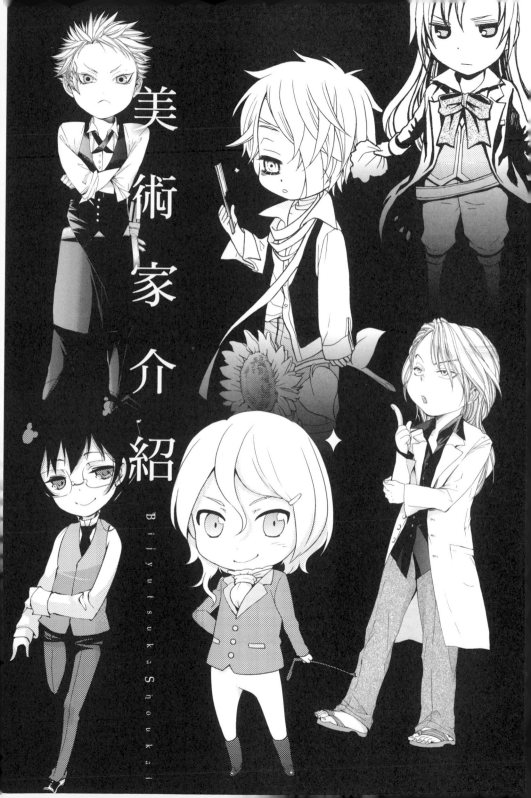

美術家介紹

Bijyutsuka Shoukai

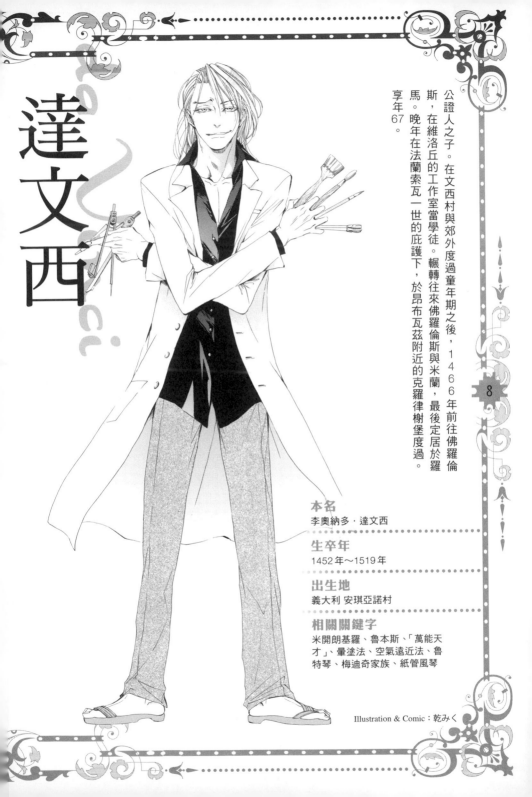

達文西

公證人之子。在文西村與郊外度過童年期之後，1466年前往佛羅倫斯，在維洛丘的工作室當學徒。輾轉往來佛羅倫斯與米蘭，最後定居於羅馬。晚年在法蘭索瓦一世的庇護下，於昂布瓦茲附近的克羅律榭堡度過。享年67。

本名
李奧納多・達文西

生卒年
1452年～1519年

出生地
義大利 安琪亞諾村

相關關鍵字
米開朗基羅、魯本斯、「萬能天才」、暈塗法、空氣遠近法、魯特琴、梅迪奇家族、紙管風琴

Illustration & Comic：乾みく

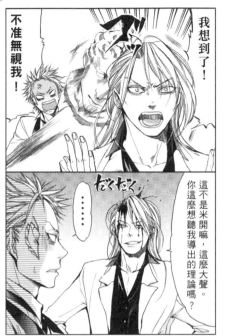

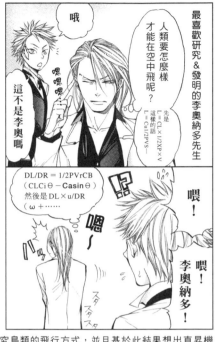

達文西有一段時期對於飛行很有興趣。熱烈的研究鳥類的飛行方式，並且基於此結果想出直昇機等等創意。他還想出其他好幾種飛行裝置，但是都未能實際使用。

獻給少女的♥好萌！的軼事

人長得帥又是萬能天才!?
美中不足之處是容易厭倦

文藝復興全盛時期的巨匠達文西也是一位超級美男子。據說維羅基奧的雕像『多俾亞與三位大天使』、波提契尼『多俾亞與三位大天使』中的大天使米迦勒，畫的就是他。再加上人們還稱他為萬能天才，表示他在各個領域都有優秀的才華。像是炸彈或要塞等等與戰爭相關的道具，人體解剖圖的素描，還有關於星星的考察等等……達文西的興趣不僅在於藝術，而是世界上的一切事物。也許是因為這樣的緣故，他的興趣經常改變，幾乎所有的計畫都是未完成或失敗。雖然看起來沒什麼好挑剔的，容易厭倦、見異思遷，似乎是他美中不足之處。

一句話筆記

達文西的代表作品：『蒙娜麗莎』（羅浮宮）、『最後的晚餐』（聖瑪利亞感恩修道院食堂）、『天使報喜』（烏菲齊美術館）、『岩窟聖母』（羅浮宮）及其他。

世界最有名的名畫!? 畫面上的多樣技法為……

『蒙娜麗莎』與達文西齊名，是一幅非常有名的繪畫。說到當時的肖像畫，幾乎都是正側面，這樣的構圖是劃時代性的。模特兒據說是佛羅倫斯的名流—吉奧亢多的妻子。她並沒有眉毛，有一種說法是當時人們認為額頭寬的女性才是美女，所以大家流行把眉毛剃掉。

模特兒微扭著上半身，凝視著觀賞者。宛如斜視般的輕柔表情，是由暈塗法醞釀出來的效果。輕輕交疊的手為畫面帶來安定感。背景的畫面是達文西的想像，有效利用空氣遠近法營造出深邃的畫面。

10

半張臉在哭，半張臉在笑，關於『蒙娜麗莎』的表情至今有多種解釋。據說用感情辨識掃描軟體分析她的臉之後，得到上述的結果。先不論觀賞者的感受如何，達文西也許在她的表情中，加入許多複雜的感情吧！

迷你用語解說
疊塗法：達文西創造的技法，模糊物體的輪廓以呈現立體感。用於『蒙娜麗莎』的臉頰與背景。
空氣遠近法：衍生自疊塗法，利用空氣中光線折射的色彩變化，以表現遠近感的技法。『蒙娜麗莎』的背景就是用這種技法繪製而成，用霧霧的手法表現遠方的事物。

了解更多吧！

達文西先生的說明書

頭腦

達文西先生有時候會在畫的前面發呆大半天。如果在這個時候警告他，他會回答：「才華洋溢的人，在不工作的時候其實做了更多的工作。因為要在腦中找尋創意，將完全的觀念雕塑成形。」聽起來好像是強詞奪理啦……

右手

達文西先生最喜歡動物了。據說當他經過賣鳥的店面時，故意用手把鳥從籠子裡抓出來，付錢之後將牠放回空中。

嘴巴

達文西先生和米開朗基羅兩人水火不容。米開朗基羅稱雕刻為藝術的關鍵，他則寫了了『繪畫論』，文中主張「繪畫是勝於詩、音樂或雕刻等一切藝術及學問的至高藝術」。據說米開朗基羅聽了之後，說達文西的畫是「那種程度的畫，就連我的僕人都畫得比他好！」

心胸

達文西先生打從心底熱愛著美少年，像是米蘭貴族法蘭西斯科·梅爾立、弟子賈可蒙，他是一個擁有可愛捲髮的少年，達文西非常寵愛他，還為他取了個小名沙萊（＝小惡魔）。

達文西先生是什麼樣的人物!?

最喜歡發明的知性男子。想到什麼就馬上行動，完全無法預測他接下來會採取什麼行動。即使正在和別人交談，只要想到什麼就會叫喊著「我想到了！」，跑回自己的工作室，身邊的人都覺得他是個怪人。和敵手米開朗基羅每次一見面都要吵架。

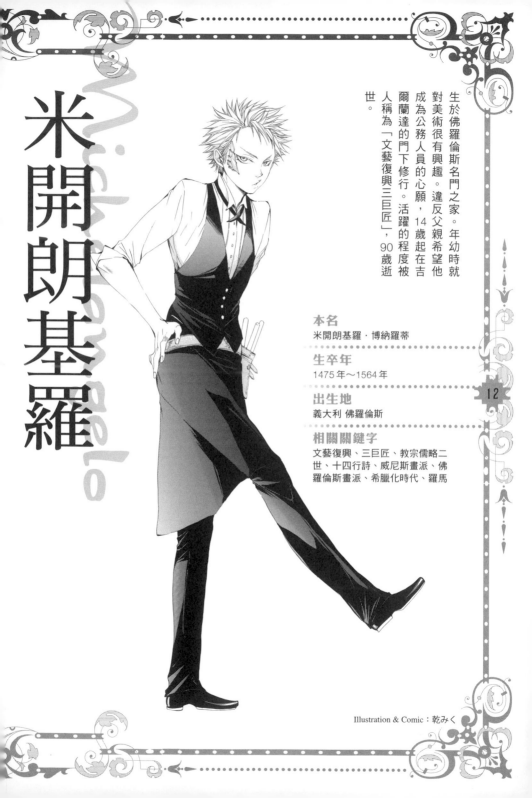

米開朗基羅

生於佛羅倫斯名門之家。年幼時就對美術很有興趣。違反父親希望他成為公務人員的心願，14歲起在吉爾蘭達的門下修行。活躍的程度被人稱為「文藝復興三巨匠」，90歲逝世。

本名
米開朗基羅・博納羅蒂

生卒年
1475年～1564年

出生地
義大利 佛羅倫斯

相關關鍵字
文藝復興、三巨匠、教宗儒略二世、十四行詩、威尼斯畫派、佛羅倫斯畫派、希臘化時代、羅馬

12

Illustration & Comic：乾みく

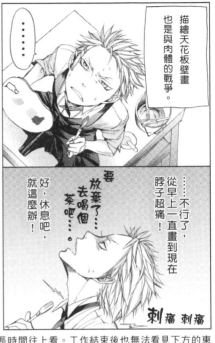

描繪天花板壁畫也是與肉體的戰爭。

……不行了，從早上一直畫到現在脖子超痛。

要放棄了……去喝個茶吧……。

好，休息吧，就這麼辦！

刺痛 刺痛

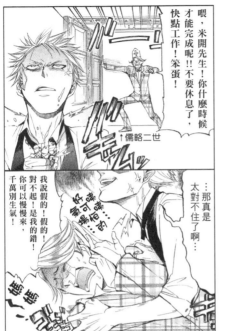

喂，米開先生！你什麼時候才能完成呢!!不要休息了，快點工作！笨蛋！

↑儒略二世

……那真是太對不住了啊……

我說假的！假的！對不起！是我的錯！你可以慢慢來，千萬別生氣！

由於製作天花板壁畫的關係，米開朗基羅的眼睛長時間往上看。工作結束後也無法看見下方的東西，閱讀信件也要拿到頭頂上方。雖然他也曾經躺在鷹架上作畫，似乎無法改正脖子和視線往上望的習慣。

獻給少女的♥好萌！的軼事

吵個不停的好交情!?與教宗打打鬧鬧的日子

米開朗基羅從少年時代起，繪畫的才能就非常突出，甚至還可以輕易重畫出老師的素描。但是他的個性似乎有點缺陷（?）。

他的易怒非常有名，在製作西斯汀禮拜堂的天花板壁畫時，和寵愛他的教宗儒略二世每天吵個不停。教宗很關心完成的時間，問了他幾次「什麼時候完成呢？」，米開朗基羅感到很煩，竟然對教宗怒喊：「我說『完成了』的時候！」教宗也不甘示弱，回答：「不快點完成的話，就把你從鷹架上扔下來！」但是對米開朗基羅完全沒有效果。對個性倔強又頑固的米開朗基羅，教宗也拿他沒辦法，只好乖乖的等待繪畫完成。

一句話筆記

米開朗基羅的代表作品：『大衛像』（學院藝廊）、『聖殤像』（聖彼得大教堂）、『最後的審判』（西斯汀禮拜堂）、『西斯汀禮拜堂天花板壁畫』（西斯汀禮拜堂）及其他。

迷你繪畫解說

「宛如上帝」的藝術作品
最愛肌肉『最後的審判』

畫滿西斯汀禮拜堂整面牆壁的濕壁畫『最後的審判』。畫中重視肌肉，就連女性的身體都以男性的身體為模特兒，牆上填滿了擁有強韌肉體的人們。

地獄的部分重現1572年發生的『洗劫羅馬』的記憶。中央附近畫的聖巴爾多祿茂手上拿的人皮，據說就是米開朗基羅的自畫像。地獄審判者米諾斯的模特兒，是怒斥「不准在神聖的地方畫裸體！」的樞機，可以看出他的玩心。

本作品受到但丁的『神曲』等各種作品的影響，開始製作後不久，就收到許多批判的聲浪。最後為裸體人物加畫衣服等等，據說加筆的地方有數十個。

大胸肌、三角肌、僧帽肌、腹直肌……啊啊，肌肉真是太棒了!! 好治癒啊……

目眩神迷的肌肉世界

什麼？（笑）男的女的都太壯了吧～

你說什麼!! 別小看肌肉哦

冷靜一點

好好笑

DEATH…

樞機→

放手！拉斐爾，如果我不把那傢伙痛打一頓的話，難消我心頭的怒氣!!

算了算了，教你一個我想到的報復方法吧……

ゲルルル

就這樣，米諾斯的臉就變成儀典長了。以他來說是有一點陰險啦，這也是畫家的特權嘛（笑）

讓你肌肉也成為我肌肉世界的一員吧

活獄

樞機曾經向教宗控訴米開朗基羅的惡作劇（？）。但是教宗四兩撥千金的說：「我管不到地獄的事。」所以沒有命令他重畫。其實纏繞在米諾斯身上的蛇正在啃咬他的雙腿之間（！）。從這件事可以看出米開朗基羅有多生氣吧！

迷你用語解說

文藝復興：為復興古典古代的文化、使人性復活，忠實呈現世界的運動。

希臘化時代：融合了古代東洋文化與希臘文化。米開朗基羅深深受到希臘化時代的雕刻感動，因而製作出希臘化時代的理想化肉體美的『大衛像』。（古典＝理想）

了解更多吧！

米開朗基羅先生的說明書

鼻子

米開朗基羅先生的朋友托爾賈諾，因嫉妒他評價很高，在毆打他時打斷他的鼻子，後來他的鼻子就歪了。據說他對女性沒有興趣，一輩子未娶，可能是因為在意自己的長相。

頭腦

腦袋中全都是熱愛藝術與肌肉的念頭。不擅長與他人交往，只要沈浸在藝術中就很幸福。和達文西因大衛像的設置地點意見相左，據說兩人水火不容。

嘴巴

雖然不窮，但是喜歡粗茶淡飯，甚至靠著少許麵包與少量紅酒過日。嘴巴不好，容易生氣，所以常常和別人吵架。就算對方是權貴他也說不出好聽的話，似乎也經常和客戶發生衝突。

手

雖然完成出美好的雕刻與繪畫，其實他也很擅長寫詩。晚年曾寫14行詩（歐洲的定型詩）給熟悉的女性，多為尊敬對方的內容，兩人書信往來，有一段清純的交往。

米開朗基羅先生是什麼樣的人物!?

工匠氣質的一匹狼。脾氣不好，遇到別人對他無禮，會突然生氣，又跳又踢。不管對方的年齡如何，一律不用敬語，有時候也會挨長輩罵，但是本人並不在意。和達文西是繪畫方面的敵手，每次見面不知道為什麼一定都會演變成吵架。

拉斐爾

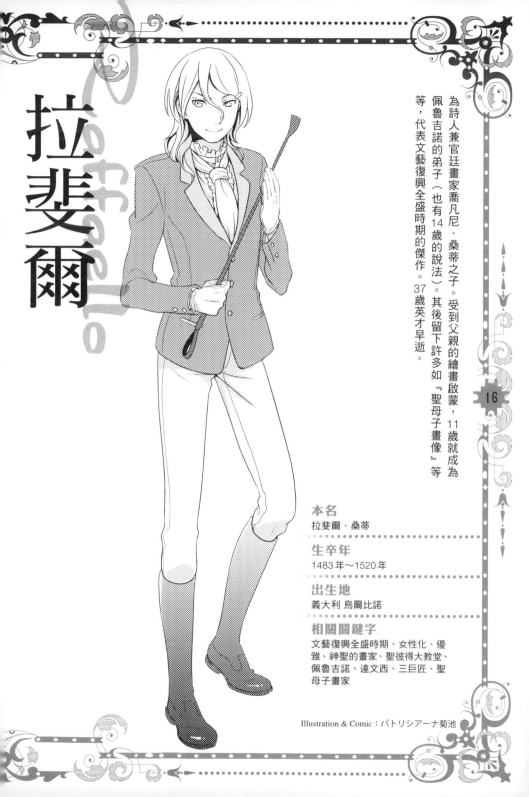

為詩人兼官廷畫家喬凡尼・桑蒂之子。受到父親的繪畫啟蒙，11歲就成為佩魯吉諾的弟子（也有14歲的說法）。其後留下許多如『聖母子畫像』等等，代表文藝復興全盛時期的傑作。37歲英才早逝。

本名
拉斐爾・桑蒂

生卒年
1483年～1520年

出生地
義大利 烏爾比諾

相關關鍵字
文藝復興全盛時期、女性化、優雅、神聖的畫家、聖彼得大教堂、佩魯吉諾、達文西、三巨匠、聖母子畫家

Illustration & Comic：パトリシアーナ菊池

荷包蛋要配鹽巴
才對啦！

笨蛋！

你說什麼

所以你才是
味覺白痴！

荷包蛋
要配醬油啦！

靜止…

咦？
美乃滋
不行嗎？

八方美人※

噁心

什麼都要插手！

怎麼可能用美乃滋？

…你這點真討人厭。
我同意。

去死

輕浮

自戀狂

優柔
寡斷

日子過
太好！

去死

自我
意識過剩

別瞧
不起人

去死

你們兩個！！
都住手吧！

你們都喜歡荷包蛋！
如果要找出妥協的方案，
我建議用美乃滋！！

17

拉斐爾的作風優雅以及個性溫厚，所以不乏金主與朋友。他似乎很照顧弟子，也許是個很擅長照顧別人的人。印象派的雷諾瓦就是受到他的影響。據說拉斐爾的『椅子上的聖母』為雷諾瓦帶來脫離低潮的契機。

※編註：指八面玲瓏的人。

個性滿分的療癒系男子
每個人都喜歡的好男人

拉斐爾具備優雅的作風、不像藝術家的好脾氣、美男子這三個條件，不分男女都很喜歡他。有許多金主、朋友與弟子，外出時甚至同時有50位弟子隨侍在旁。就連自我主張強烈，容易發生衝突的藝術家也說：「只要拉斐爾在場，人際關係就很順利」，是個療癒系男子。儘管如此，拉斐爾曾經因為談戀愛，而荒廢工作。委託人感到很困擾，只好拜託拉斐爾的戀人，「在拉斐爾工作的時候也陪在他身旁」，總算把工作完成了。據說他死亡的原因也是因為玩女人的關係，而影響到他的身體。然而，在他將死亡之時，他也對於錢與工作留下詳細的遺言，到了最後一刻都要當個貼心的人。

一句話筆記

拉斐爾的代表作：『西斯汀聖母』（德勒斯登國立美術館）、『椅子上的聖母』（碧提宮美術館）、『美麗的園丁』（羅浮宮）、『大公爵聖母』（碧提宮美術館）及其他。

米開朗基羅與達文西融合巨匠技巧的壁畫！

拉斐爾的代表作，同時也被譽文藝復興傑作的梵蒂岡宮簽字大廳的壁畫『雅典學堂』。畫面中央的柏拉圖與亞里斯多德的模特兒，分別是達文西與米開朗基羅。此外，站在畫面中央稍偏右處，戴著黑帽子的人物，據說是拉斐爾。

這幅畫著古代希臘、羅馬哲學家齊聚一堂的作品，採用許多拉斐爾的大前輩達文西與米開朗基羅的技法。背景用的是李奧納多·達文西在『最後的晚餐』使用的遠近法。再加上從米開朗基羅諸品中師法的強壯肉體美等等，完全的調和在一個畫面之中。

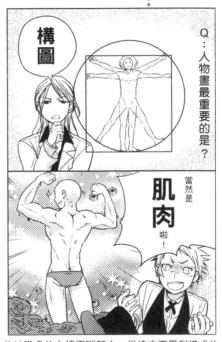

Q：人物畫最重要的是？

構圖

當然是

肌肉

啦！

是

愛

……哦

フッ

討厭——

キャー—

尖叫

小拉斐好會說話哦

キャ—

你那點最討厭了……

嘖

拉斐爾來到佛羅倫斯，目的是學習天才的技巧，他以謙虛的心情不斷努力。從達文西學到構成的重要性，從米開朗基羅學到不可欠缺對人體的理解，拉斐爾因此成為一位更成熟的畫家。

迷你用語解說
三巨匠：稱達文西、米開朗基羅、拉斐爾。他們的作品成了文藝復興的規範，甚至自然的超越了古代的美術。
古典主義：將希臘、羅馬等古代藝術視為最高範本的藝術觀。

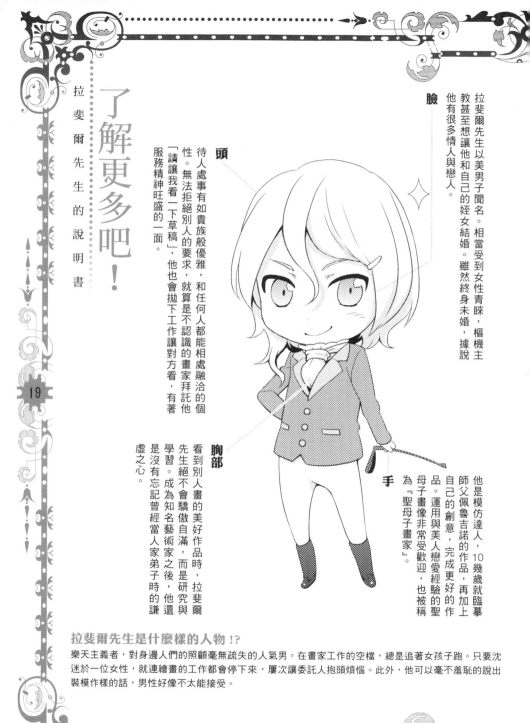

了解更多吧！

拉斐爾先生的說明書

臉

拉斐爾先生以美男子聞名。相當受到女性青睞，樞機主教甚至想讓他和自己的姪女結婚。雖然終身未婚，據說他有很多情人與戀人。

頭

待人處事有如貴族般優雅，和任何人都能相處融洽的個性。無法拒絕別人的要求，就算是不認識的畫家拜託他「請讓我看一下草稿」，他也會拋下工作讓對方看，有著服務精神旺盛的一面。

胸部

看到別人畫的美好作品時，拉斐爾先生絕不會驕傲自滿，而是研究與學習。成為知名藝術家之後，他還是沒有忘記曾經當人家弟子時的謙虛之心。

手

他是模仿達人，10幾歲就臨摹師父佩魯吉諾的作品，再加上自己的創意，完成更好的作品。運用與美人戀愛經驗的聖母子畫像非常受歡迎，也被稱為『聖母子畫家』。

拉斐爾先生是什麼樣的人物!?

樂天主義者，對身邊人們的照顧毫無疏失的人氣男。在畫家工作的空檔，總是追著女孩子跑。只要沈迷於一位女性，就連繪畫的工作都會停下來，屢次讓委託人抱頭煩惱。此外，他可以毫不羞恥的說出裝模作樣的話，男性好像不太能接受。

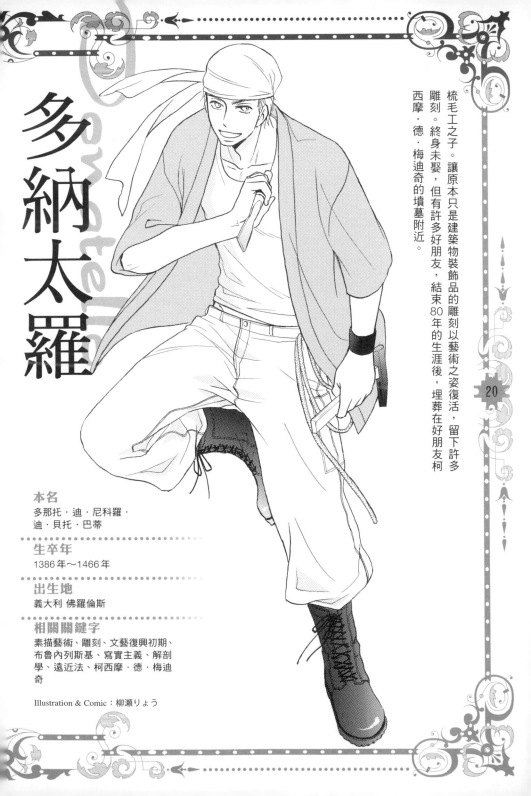

多納太羅

梳毛工之子。讓原本只是建築物裝飾品的雕刻以藝術之姿復活，留下許多雕刻。終身未娶，但有許多好朋友，結束80年的生涯後，埋葬在好朋友柯西摩·德·梅迪奇的墳墓附近。

本名
多那托·迪·尼科羅·
迪·貝托·巴蒂

生卒年
1386年～1466年

出生地
義大利 佛羅倫斯

相關關鍵字
素描藝術、雕刻、文藝復興初期、布魯內列斯基、寫實主義、解剖學、遠近法、柯西摩·德·梅迪奇

Illustration & Comic：柳瀨りょう

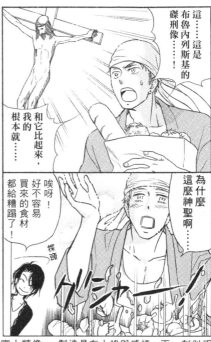

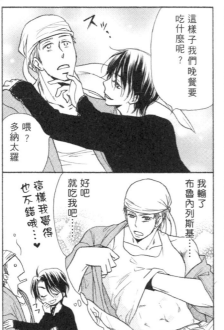

追求寫實的多納太羅，執著於未經理想化的「真實人類像」。製造具有人格與感情，下一刻似乎就要動起來的寫實雕刻作品。布魯內列斯基甚至曾經對這件雕刻天才說：「只有你能雕出基督，我只能雕出農民吧！」

對親友的作品大感衝擊！范然到連晚餐都沒了

「這是我的得意之作」，有一次多納太羅公開自製的基督碟刑像，卻慘遭超級好朋友布魯內列斯基評為「這不是基督，我看比較像農民吧！」於是他憤怒的說：「那你刻給我看看！」布魯內列斯基偷偷雕了碟刑像，完成後邀請多納太羅共進晚餐。兩個人一起到市場買食材之後，布魯內列斯基拜託多納太羅說：「你帶著食材先過去吧！」多納太羅進到家裡，看到完成後的碟刑像的瞬間，被雕像的完美奪去心神，為晚餐買來的蛋和起司全都掉到地上不能吃了。布魯內列斯基惡作劇的問說：「全都掉到地上了，那我要吃什麼呢？」多納太羅則回答：「我已經充份享用完畢了。」

一句話筆記

多納太羅的代表作品：『聖喬治』（巴吉羅博物館）、『大衛像』（巴吉羅博物館）、『哈巴谷』（聖母百花大教堂附屬美術館）、『抹大拉的瑪利亞』（聖母百花大教堂附屬美術館）及其他。

世界上最美的騎馬像!? 所有騎馬像都通用的作品

多納太羅的作品確定了文藝復興雕刻，徹底貫徹寫實的表現，偶爾甚至過於真實，所以當時的佛羅倫斯市民並未給他的技術很高的評價。

多納太羅最知名的代表作應該是搬到帕多瓦後製作，建於聖安東尼大教堂的『格太梅拉達騎馬像』。

本作品的模特兒是幾乎與多納太羅活躍於同時代的威尼斯軍人格太梅拉達，受到羅馬時代的『馬可奧里略騎馬像』的影響，首次於義大利製作。騎馬像被譽為「世界上最美的騎馬像」，對後世的雕刻家也帶來很大的影響。『格太梅拉達騎馬像』是後來所有騎馬像的基礎作品。

我寫實又美麗的作品唯一不足之處大概就只差在聲音！

陶醉

啊啊！真想聽到聲音啊！

哼，這匹笨馬，有如騎●機的動作，朕的菊門有種奇妙的……

…啊啊

喂！你不講話我就把你毀了哦！

讓我實現你強烈的心願吧！

謝謝！上帝！拜託你了！

ぐすぐすぐす
ずびっ

啊 ♥

上帝啊……

多納太羅認為「自己的雕刻只少了聲音」。他曾經數次命令製作中的雕刻「快說話！」最後多納太羅當然是大叫：「不說話的話就變成泥巴死掉吧！」如果雕像有心的話，應該多少都會受到打擊吧！

迷你用語解說
古代雕刻：古希臘時代的雕刻。以理想的人體比例製作，通常給人崇高又莊嚴的印象。
梅迪奇家：銀行業築起的財力一族，成為達文西與米開朗基羅等多數藝術家的金主。多納太羅也是接受梅迪奇家庇護的一員。

了解更多吧！

多納太羅先生的說明書

頭腦

最喜歡逆境，越被欺負就越燃燒的M型多納太羅先生。在帕多瓦工作時，因為大家都誇獎他，所以他覺得有點不滿足，所以回到有許多人批評與抱怨的佛羅倫斯。

嘴巴

多納太羅先生深深受到人稱「祖國之父」的梅迪奇家柯西摩・德・梅迪奇的寵愛。兩人經常單獨在一起，一整天都在討論雕刻、詩或哲學。而且一沈迷就沒注意時間，即使是製作雕刻中的時候。

胸部

重感情又親切，有許多好朋友和支援者。總是有人伸出援手，即使上了年紀，生活上也沒有什麼不方便之處。他過世的時候，幾乎整個鎮的人都悼念他的死亡，參加他的葬禮。

手

只要有人對作品殺價就會生氣，但是對於到手的錢卻漫不經心。他把錢放在籃子裡，吊在天花板下方，所以朋友和弟子都會擅自取用多納太羅先生的錢。

多納太羅先生是什麼樣的人物!?

偶爾露出美好笑容的勞工系男子。和藹可親，對身邊的人很親切，所以大家都很愛他。雖然工作認真，私生活似乎很邋遢，不太講究裝著打扮。只要沈迷就停不下來，製作作品時，經常在工作室熬夜。

23

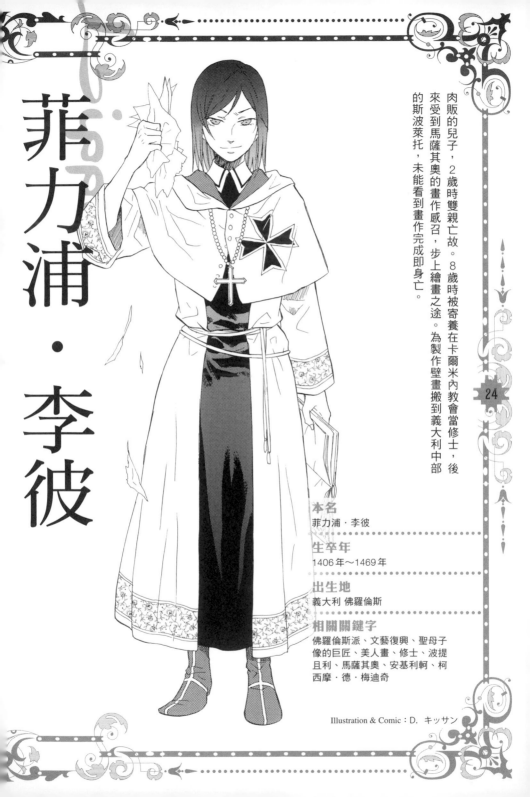

菲力浦・李彼

肉販的兒子，2歲時雙親亡故。8歲時被寄養在卡爾米內教會當修士，後來受到馬薩其奧的畫作感召，步上繪畫之途。為製作壁畫搬到義大利中部的斯波萊托，未能看到畫作完成即身亡。

本名
菲力浦・李彼

生卒年
1406年～1469年

出生地
義大利 佛羅倫斯

相關關鍵字
佛羅倫斯派、文藝復興、聖母子像的巨匠、美人畫、修士、波提且利、馬薩其奧、安基利軻、柯西摩・德・梅迪奇

Illustration & Comic：D. キッサン

也許是對女性的愛勝於上帝，李彼最後放棄當修士而還俗。在他的弟子中，最有名的就屬波提且利。波提且利從老師那裡繼承了柔和的色彩與優美的女性像。李彼的兒子菲利皮諾也繼承了他的描繪技術。

獻給少女的♥好萌！的軼事

少了女人就無法開始 懷著愛慕之心！

李彼明明是修士，卻病態的喜好女色。和修女私奔，產下兒子之後，還是沒改掉玩女人的習慣。只要有了喜歡的女性，就什麼都不管了。當進貢自己所有的一切的禮物攻勢失敗時，只好將女性畫成畫像來壓抑心情。「畫女性是因為將愛慕之情都寄予在畫布上吧！

由於李彼玩女人實在是太誇張了，還曾經被反鎖在工作室裡面。這種情況就別說熱衷工作了，李彼根本無法忍受一個沒有女性的環境，所以他撕裂床單，製成繩子後從窗子脫逃。「那傢伙沒救了」，身邊的人也放棄了。

一句話筆記
李彼的代表作品：『聖母戴冠』（烏菲茲美術館）、『東方三博士的禮拜』（華盛頓國家藝廊）、『受胎告知』（慕尼黑舊美術館）、『聖母子與天使』（烏菲茲美術館）及其他。

波提且利

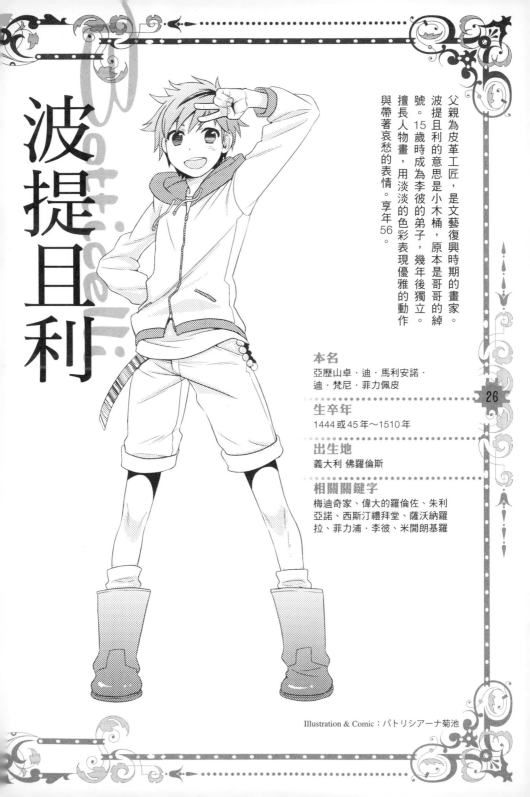

父親為皮革工匠，是文藝復興時期的畫家。波提且利的意思是小木桶，原本是哥哥的綽號。15歲時成為李彼的弟子，幾年後獨立。擅長人物畫，用淡淡的色彩表現優雅的動作與帶著哀愁的表情。享年56。

本名
亞歷山卓‧迪‧馬利安諾‧迪‧梵尼‧菲力佩皮

生卒年
1444或45年～1510年

出生地
義大利 佛羅倫斯

相關關鍵字
梅迪奇家、偉大的羅倫佐、朱利亞諾、西斯汀禮拜堂、薩沃納羅拉、菲力浦‧李彼、米開朗基羅

Illustration & Comic：パトリシアーナ菊池

波提且利在畫僧李彼的身邊學習。他的作品特徵在於優雅的線條，當時的主流是用單線做畫。現代藝術鬼才安迪‧沃荷也曾經留下對『維納斯的誕生』的致敬作品。

獻給少女的♥好萌！的軼事

做一天過一天的浪費主義！
喜歡惡作劇也很有名!?

波提且利受到梅迪奇家的庇護。偉大的羅倫佐與其弟朱利亞諾都很喜歡他。他似乎很擅長畫一些家族肖像或是批評梅迪奇家的敵人─帕齊家的陰謀的畫，用來討好金主。雖然波提且利很懂得做人處事，他的金錢管理能力卻等於零。製作西斯汀禮拜堂的壁畫得到許多的報酬，但是在他回到佛羅倫斯的家裡之前，卻把錢花得一乾二淨。他喜歡惡作劇也很有名，常常做一些讓朋友與弟子嚇一跳的機關。他這做一天過一天的開朗生活最終究是一場空，等到他站不住，沒辦法工作時，只能過著貧窮的生活了……。

一句話筆記

波提且利的代表作品：『東方三博士的禮拜』（烏菲茲美術館）、『春（Primavera）』（烏菲茲美術館）、『維納斯的誕生』（烏菲茲美術館）、『持石榴的聖母』（烏菲茲美術館）及其他。

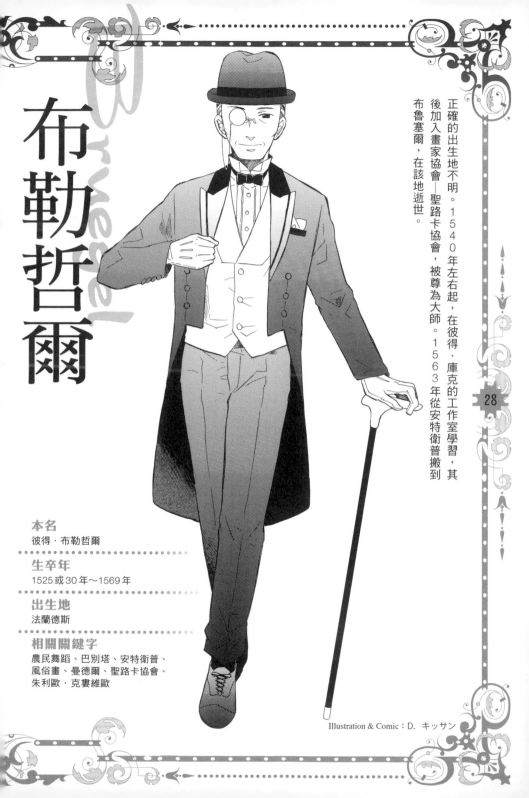

布勒哲爾

Wrvesel

正確的出生地不明。1540年左右起，在彼得·庫克的工作室學習，其後加入畫家協會——聖路卡協會，被尊為大師。1563年從安特衛普搬到布魯塞爾，在該地逝世。

本名
彼得·布勒哲爾

生卒年
1525或30年～1569年

出生地
法蘭德斯

相關關鍵字
農民舞蹈、巴別塔、安特衛普、風俗畫、曼德爾、聖路卡協會、朱利歐·克妻維歐

Illustration & Comic：D. キッサン

布勒哲爾先生是穩重的紳士

其實超喜歡惡作劇

你看，幽靈馬上就出來搗蛋了！

咦!?真的耶!! 嗚哇啊!!!

ドタドタ ドタドタ!! ガチャ

這樣不行呢，你好像被喜歡惡作劇的幽靈附身了。

哈哈哈

討厭啦，老師 不要開玩笑！

嚇到了嗎? 呵呵！這是整人！

整人大成功

到底要讓我嚇到什麼程度!?

布勒哲爾偶爾會弄出詭異的聲音，嚇嚇弟子與家人。繪畫方面遵從希羅尼穆斯．波希的作風，用趣味的方式描繪地獄的景像。看到他的畫，連板著臉孔的人都會忍不住笑出來，或者是苦笑吧！

戲哈少女的♥好萌！的軼事

彬彬有禮的知性紳士！
可是實情卻是……!?

布勒哲爾最喜歡觀察農民與他們的生活。由於他的畫作大多已經佚失，有人推測布勒哲爾可能也是農民，但他應該是一位富教養的人文主義者，與各種知識份子交流的知性紳士。非常文靜，對待他人的舉止彬彬有禮，話不多。

但是，布勒哲爾先生似乎也有在別人面前開玩笑，逗大家笑，活潑頑皮的一面。除了對弟子與家人的惡作劇之外，他在繪畫上也發揮惡作劇之心。他製作了許多的作品，農民滑稽的樣子忍不住令人噗哧一笑，據說大家因此稱他為「耍寶彼得」。

一句話筆記
布勒哲爾的代表作品：『農民舞蹈』（維也納藝術史博物館）、『農民婚禮』（維也納藝術史博物館）、『尼德蘭箴言』（柏林國家博物館）、『兒童遊戲』（維也納藝術史博物館）、『巴別塔』（維也納藝術史博物館）及其他。

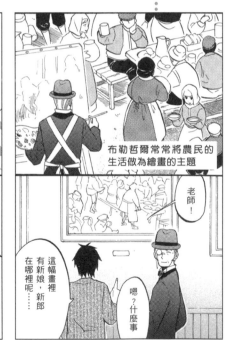

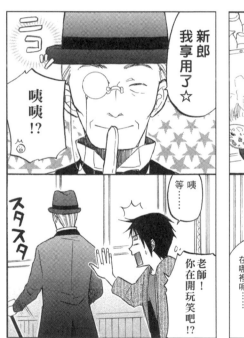

『農民婚禮』

描繪農民們的特別日子

本作品正如它的標題，描繪了農民之間的婚宴情景。新娘的頭上掛著以紅白裝飾的特別頭冠。其他還有畫面左側的男子，從他手上的水壺中流出來的是「野生酵母（Lambic）」啤酒，畫面中到處可以看到這些符合宴會的飲料食物與小東西。

本作品並不只是單純表達農民們盛大的祝福，據說也有道德的意義。他想要畫出婚姻雖是一件嚴肅的事情，卻不過是大肆喧鬧的藉口罷了。布勒哲爾用寓意十足的畫，表現農民們特別的一天。由於以本作品為代表的系列畫作，使他以「農民畫家」聞名。

新郎在哪裡呢？到現在還是沒有人知道。「是不是在畫面中央部分，戴著綠色帽子的男子呢？」、「是不是在發布丁的人呢？」有各種不同的說法。實際站到畫前面，找一下新郎，說不定很為有趣呢！

迷你用語解說

北方文藝復興：北方（阿爾卑斯以北，主要指荷蘭、比利時、德國）的文藝復興運動。特徵在於細緻的描寫與寫實的表現。

風俗畫：描繪庶民日常生活情景的繪畫。由此衍生出「風景畫」、「靜物畫」。

了解更多吧！

眼睛

布勒哲爾先生具備出類拔萃的觀察眼光。據說可以「吞下山脈與岩石，將它吐到畫布上」，精密的畫出所見的景色。

肚子

住在安特衛普的20歲時期，布勒哲爾先生曾經與一位女性訂下婚約，但是因為對方太愛說謊了，惹得布勒哲爾先生非常生氣。當時他與對方約定，將她的謊言刻在大樹上，如果在一定期間內，這棵樹刻滿她的謊話，兩個人就毀棄婚約。結果兩個人果然分手了……。

手腕

布勒哲爾先生在彼得・庫克・范・阿爾斯特這位畫家門下學習作畫。並且遇到後來與他結婚的對象。當她還年幼的時候，布勒哲爾先生經常將她抱在懷中，十分寵愛她。

腳

布勒哲爾先生有一位商人朋友漢斯・法蘭格爾德。當農民們結婚時，布勒哲爾先生還帶著漢斯一起參加婚禮，假裝成新娘或新郎的親戚，送禮物給他們。

布勒哲爾先生是什麼樣的人物!?

文靜溫厚的紳士。青年時代雖然是出了名的輕浮，現在已經穩重多了。偶爾會回想起自己年輕的時候，對弟子們進行「整人大作戰」，有著愛惡作劇的一面。比起和上流階級的人們相處，他更喜歡混進農民之中，聽他們胡鬧。

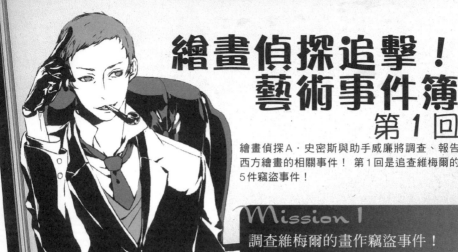

繪畫偵探追擊！藝術事件簿 第1回

繪畫偵探Ａ・史密斯與助手威廉將調查、報告西方繪畫的相關事件！ 第1回是追查維梅爾的5件竊盜事件！

Mission 1
調查維梅爾的畫作竊盜事件！

史密斯：維梅爾嗎……儘管全世界都聽過他的名字，他真是個生涯與作品真偽充滿謎團的畫家呢！

威廉：關於維梅爾的竊盜事件……呃，資料上寫著5件。

史密斯：沒錯。首先是最早的1971年，在阿姆斯特丹國立美術館。目標是『情書』這個作品吧！

威廉：哇，好過份！

史密斯：將整幅畫從木框取下，捲起來帶走。顏料都掉了，修復小組應該很辛苦吧。夜裡明明有4位警衛輪流巡守，發現失竊案的是隔天早上才上班的館員。

被利用於政治目的維梅爾的繪畫

史密斯：值得注意的是犯罪理由。犯人要求捐贈約400萬美金給東巴基斯坦的難民，以及在兩個美術館舉辦國際性的反飢餓活動，才要歸還畫作。

威廉：也就是為了政治目的，利用了畫作吧。

史密斯：還有1974年發生的2起竊盜案，據說也是由某武力組織引起的。曾經接到幾通威脅電話，大多與關在監獄裡的恐怖份子有關。

威廉：事件現場在倫敦的美術館─肯伍宅邸博物館，還有愛爾蘭郊外的羅斯伯拉別墅吧。被偷的是『彈吉他的女孩』以及『寫信的女士與女僕』。聽到當時維梅爾的繪畫作品，市價大約是數百億元……有點期待了耶！

被偷了5次，警備體制到底是怎麼回事呢？

史密斯：笨蛋，雖然不像『情書』那麼嚴重，兩幅畫也受到相當大的損傷。不要一副開心的樣子。

威廉：對、對不起……

史密斯：……算了。2起事件最後畫作都平安還給美術館了，但是羅斯伯拉別墅的『寫信的女士與女僕』，1986年又再次遭竊。

威廉：哇……太離譜了！美術館完全沒有學到教訓嘛！

史密斯：就當成是犯罪手法更巧妙了吧。以上的三幅作品現在都已經回到美術館了。

Ａ・史密斯▶

處理西方名畫事件的繪畫偵探。為尋求有力的消息，不分晝夜到處飛來飛去。儘管外表冷酷，卻是個一旦接到任務，不管有多大的困難都會克服的熱情主義者。喜歡的日本食物是納豆。

32

史上最高被害總額！嘉納博物館事件

史密斯：最後的事件是目前規模最大的一起。1990年於波士頓的伊莎貝拉嘉納藝術博物館，包含維梅爾的畫作，共有11幅畫遭竊。據說這個事件的被害總額是史上最高的。也花了500萬美金縣賞犯人，當時媒體也大肆報導，但是現在依然無法鎖定犯罪動機與犯人。

威廉：最大的線索是事件當時，被犯人綑綁的保全人員的證言吧。犯人的特徵是黑色短髮、金邊眼鏡與波士頓口音。另一個則是體型壯碩的高大男子。雖然公布他們的畫像，效果好像不是很好。

史密斯：事件發生的2年後，找到一位嫌疑犯布萊恩‧麥大衛。這是在別的美術館引起騷動，被逮捕的男人。他的手法與嘉納博物館事件很類似。

威廉：可是布萊恩接受電視採訪時，說了他和嘉納博物館事件無關吧。

史密斯：是啊。不過他的可信度實在值得懷疑⋯⋯。他說了一件有趣的事情。當別人問他嘉納博物館事件被偷的畫作現在在哪裡時，他立刻回答「日本」。

威廉：咦咦!?日本!?是真的嗎？

史密斯：為什麼那麼驚訝？反正這只是布萊恩的證言，聽一聽就算了。

威廉：後來怎麼了呢？布萊恩呢？

史密斯：關於嘉納博物館事件找不到決定性的證據，被釋放了。後來搜查工作就完全觸礁了⋯⋯

威廉：該怎麼辦呢？史密斯。

史密斯：早就決定了啊。飛到日本蒐集情報！

威廉：了解！等不及大顯身手呢，史密斯～！

史密斯：是啊！繼續調查這個案件吧！

喬納斯‧維梅爾
1632年～1675年

代表17世紀荷蘭的畫家。作品極少，據說本人描繪的作品大約只有35幅。高寫實性的描寫、用明亮的點狀顏料表現亮部的點描式等等，他的技法與體裁均獲得很高的評價。代表作品為『倒牛奶的女僕』（阿姆斯特丹國立美術館）、『戴珍珠項鍊的女人』（柏林國家博物館）、『戴珍珠耳環的少女』（莫理斯住宅皇家美術館）、『花邊女工』（羅浮宮）及其他。

截至2010年，依然找不到『音樂會』。希望它能早日回到美術館呢！啊，有看過這幅畫的人，請到最近的警察局報案吧！

Illustration：yoco

33

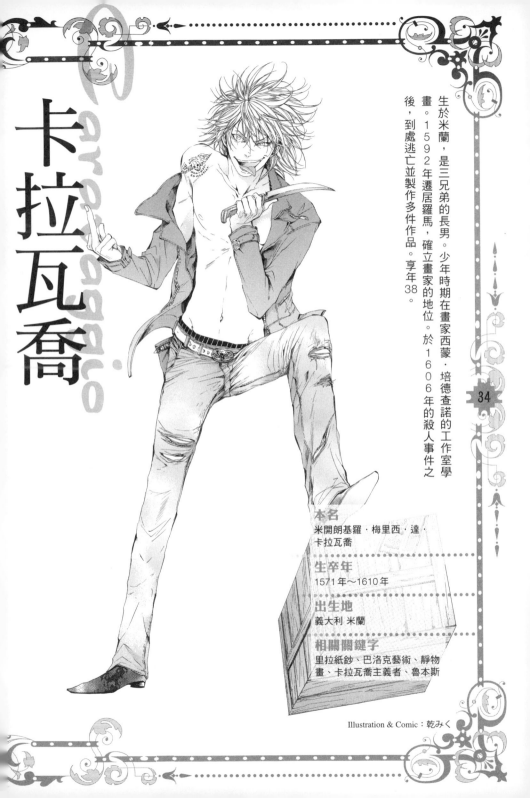

卡拉瓦喬

Caravaggio

生於米蘭，是三兄弟的長男。少年時期在畫家西蒙・培德查諾的工作室學畫。1592年遷居羅馬，確立畫家的地位。於1606年的殺人事件之後，到處逃亡並製作多件作品。享年38。

本名
米開朗基羅・梅里西・達・
卡拉瓦喬

生卒年
1571年～1610年

出生地
義大利 米蘭

相關關鍵字
里拉紙鈔、巴洛克藝術、靜物畫、卡拉瓦喬主義者、魯本斯

Illustration & Comic：乾みく

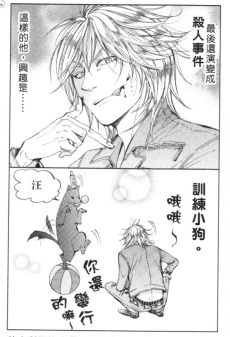

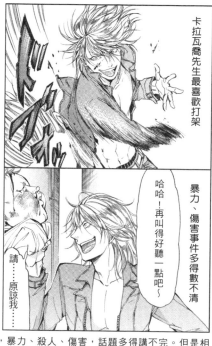

卡拉瓦喬先生最喜歡打架

暴力、傷害事件多得數不清

哈哈！再叫得好聽一點吧～

請……原諒我……

最後還演變成
殺人事件

這樣的他，興趣是……

訓練小狗。

汪

哦哦～

你還變行的嘛～

義大利巴洛克界的巨匠卡拉瓦喬。他的個性驚人，暴力、殺人、傷害，話題多得講不完。但是相傳他對動物卻相當有愛心，熱心的教自己養的黑狗各種才藝。

35

獻給少女的♥好萌！的軼事
看起來不像畫家!?
人稱「狂人」的生活姿態

卡拉瓦喬大多數的傳記資料都寫著「怪人」，有時候甚至被稱為「狂人」。由於他的個性好戰，不夠穩重，做幾個小時畫家的工作就受不了了，必須到外面去找打架的對象。腰佩著劍，帶著僕人在街上走的樣子，與其說是畫家，不如說更像刺客吧。常常被告、被逮捕、入獄的次數也是多到數不清，最後還動手殺人。他的私生活似乎相當糟糕，像是拿畫著肖像畫的畫布當桌子吃飯，同一件衣服穿到破破爛爛，光看他的生活態度就覺得很放蕩。但是他對魯本斯與委拉斯奎茲造成很大的影響，以藝術家來說，還是留下優秀的功績。

一句話筆記
卡拉瓦喬的代表作品：『勝利的愛神』（柏林國家博物館）、『聖馬太蒙召喚』（聖路易教堂）、『魯特琴手』（冬宮博物館）、『水果籃』（布雷拉宮美術館）、『正被砍頭的施洗聖約翰』（聖約翰聯合大教堂）及其他。

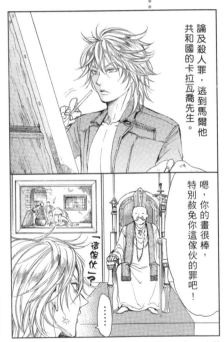

迷你繪畫解說

描繪聖約翰的斬首 卡拉瓦喬繪畫的集大成！

卡拉瓦喬犯下殺人罪，從羅馬逃亡後，在逃亡地點馬爾他共和國畫了『正被砍頭的施洗聖約翰』。希律王的女兒莎樂美在國王面前跳舞，並要求施洗約翰的項上人頭做為獎賞，這是描繪他被斬首的場面。

在像是牢獄的地方，施洗約翰已經斷氣，倒在地上。處刑人騎在他的身上，正要抽出腰間的小刀。畫面左方是端著盆子，身體往前傾，正等著要接受首級的莎樂美，以及指示步驟的監牢看守，還有用手摀住臉孔的老婆婆在一旁守護。

在微暗的空間裡，隨處可看到用來表示高光的光與影的對比，還有用16世紀當時的監獄描繪聖經中的一景等現實的描寫，到處都可以看到卡拉瓦喬的神髓。

論及殺人罪，逃到馬爾他共和國的卡拉瓦喬先生。

嗯，你的畫很棒，特別赦免你這傢伙的罪吧！

「這傢伙」?!

過沒多久，又引起決鬥的騷動。

理由：

因為對方都找碴了，怎麼可能不買帳呢～？

哈哈哈！

你已經沒救了！處斬首之刑！

啥!?別開玩笑了！

卡拉瓦喬在馬爾他共和國畫了『正被砍頭的施洗聖約翰』這幅傑作，殺人罪因而受到赦免。也許他並沒有反省，還不到1年就和地位比較高貴的騎士引起決鬥的騷動，遭受逮捕。就在他遭到赦罪的畫之前，被宣判斬首之刑……

迷你用語解說
卡拉瓦喬主義者：卡拉瓦喬的追隨者。強烈的光與影的對比等等，在自己的作品中加入卡拉瓦喬獨特的表現手法。
Vanitas畫：指以有生命事物之死、虛無為主題的繪畫。卡拉瓦喬畫的『水果籃』就是Vanitas畫。

了解更多吧！

卡拉瓦喬先生的說明書

當卡拉瓦喬先生去教會時，有人為他準備可以洗淨任何小罪的聖水。卡拉瓦喬先生則放話說：「我不需要這種東西。因為我的罪全都是大罪啊！」雖然很帥氣，不過感覺有點孩子氣……。

嘴巴

20歲左右離開羅馬的卡拉瓦喬先生，寄身於神職者的家中。他從事有如僕人般的工作，晚餐也只能吃沙拉，所以幾個月後他就離家出走了，隨後還幫那位神職者取了一個綽號叫「沙拉殿下」，以洩他的怨氣。

肚子

卡拉瓦喬先生和朋友去餐廳時，對於送餐點來的服務生感到很火大，於是將盛著食物的盤子朝他丟過去。據說還把朋友的劍拿在手上威脅對方，真是太慘了。

左手

據說卡拉瓦喬先生跟別人打賭比賽網球，而且和比賽的對象打架。後來演變成刀劍相向，卡拉瓦喬先生殺了對方。自己的頭也受了重傷，還是不得不逃離羅馬……。

右手

卡拉瓦喬先生是什麼樣的人物!?

個性殘酷無情，熱愛搏命的戰鬥。喜歡看到別人痛苦，看到對方倒地，三不五時還會勒索對方。不管對方是誰都要打架，和他爭論的話，一定會把對方打到只剩一口氣，每個人都怕得不敢接近他。但是他卻對動物，尤其是狗表現異常的愛護。

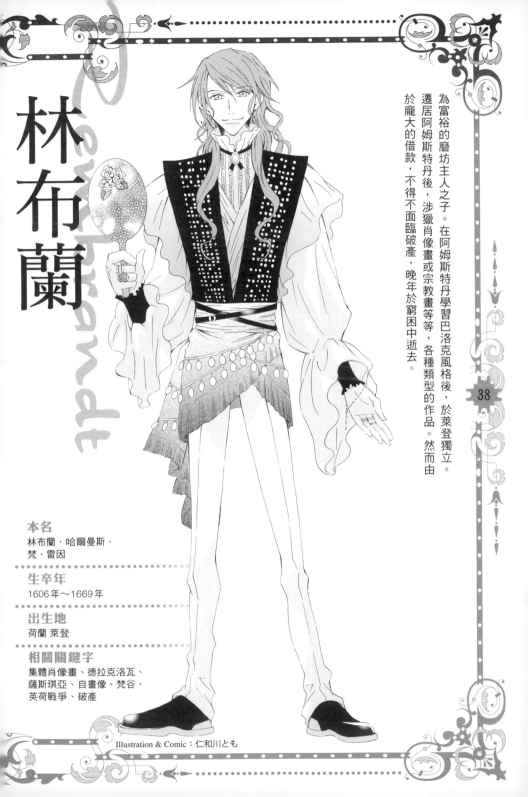

林布蘭

Rembrandt

為富裕的磨坊主人之子。在阿姆斯特丹學習巴洛克風格後，於萊登獨立。遷居阿姆斯特丹後，涉獵肖像畫或宗教畫等等，各種類型的作品。然而由於龐大的借款，不得不面臨破產，晚年於窮困中逝去。

本名
林布蘭・哈爾曼斯・
梵・雷因

生卒年
1606年～1669年

出生地
荷蘭 萊登

相關關鍵字
集體肖像畫、德拉克洛瓦、
薩斯琪亞、自畫像、梵谷、
英荷戰爭、破產

Illustration & Comic：仁和川とも

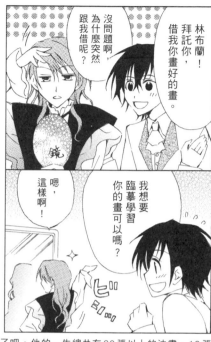

應該沒有其他畫家留下像林布蘭這麼多的自畫像了吧。他的一生總共有30張以上的油畫，16張版畫還有12張素描，畫的都是自己的模樣。據說他身邊的畫家們也流行畫自畫像。

獻給少女的♥好萌！的軼事

不合身份的生活淪入借貸地獄！
淪落人生的終點是…!?

林布蘭成了知名的畫家，也得到許多的財富。也許是因此志得意滿，他買了許多繪畫資料用的物品。除了繪畫等藝術品之外，還有動植物世界的相關物品，來自遠方國度的罕見珍貴物品等等，把巨大的宅邸擺得滿滿的。代價就是林布蘭為此背負巨額借款。

然而，林布蘭不僅沒有好好反省，甚至還想買新的房子。不知道是對自己的畫有強烈的自憐，還是陷入恐慌之中……。最後林布蘭只好去當美術商人的助手，為了還清借款不斷畫圖，陷入悲慘的處境。

一句話筆記

林布蘭的代表作品：『夜警』（阿姆斯特丹國立美術館）、『杜爾博士的解剖學課』（莫瑞泰斯皇家美術館）、『猶太新娘』（阿姆斯特丹國立美術館）、『該尼墨得斯被劫』（德勒斯登國立美術館）、『自畫像』（倫敦國家畫廊）及其他。

39

光與影的畫家——林布蘭
將通俗的肖像畫化為藝術作品

林布蘭的最知名代表作『夜警』，是描繪槍手隊於白晝出動的集體肖像畫。伸出左手，背著紅肩章的是率領警備隊的柯克隊長。原本的標題是『班寧·柯克隊長和威廉·范·羅登伯赫副官的民兵隊』，18世紀末期起就被稱為『夜警』了。強烈的明暗對比是塗料變色的結果，卻被誤認為是夜間巡邏的場景。

從畫面中央稍偏左處，有一位與民兵無關的少女，據說是為了取得畫面色彩與明暗的平衡才加上去的。林布蘭運用各種技巧，使過去僅為通俗存在的肖像化，成了浪漫的藝術作品。

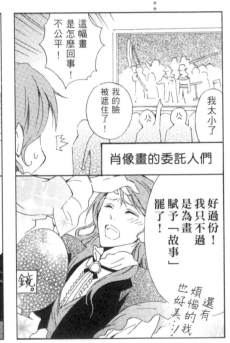

這幅畫是怎麼回事！
不公平！

被遮住了！

我的臉

我太小了

肖像畫的委託人們

鏡。

好過份！我只不過是為畫賦予「故事」罷了！

還有煩惱的我也好美…！

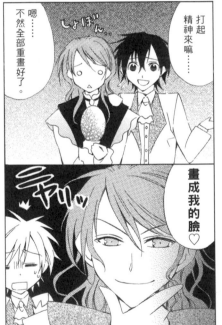

嗯……不然全部重書好了。

打起精神來嘛……

畫成我的臉♡

集體肖像畫的委託人們，支付的金額是完全相同的。儘管如此，在外圍的隊員們呈模糊狀，有些無法全部進入畫面中，被切去半身等等，簡直就像配角似的。林布蘭因為這幅畫，失去了以往建立的名聲。

迷你用語解說
集體肖像畫：為了裝飾在各種團體或慈善機構的會館等牆面，荷蘭自古就流傳的一種肖像畫。
通常都是讓幾位實際人物在畫面中登場，有如大合照般的構成。
明暗法：周邊呈黑暗，以照射燈的方式將光打在作品的主題上，凸顯畫面重點的技法。
林布蘭的繪畫經常使用這種技法。

了解更多吧！

林布蘭先生的說明書

臉

林布蘭先生的弟子們經常臨摹林布蘭先生的自畫像來學畫。由於太熱衷了，結果就連自己的臉都畫得跟林布蘭先生很像。

右手（鏡子）

年輕時，林布蘭先生和師兄利文斯共同開設工作室。諸如修正對方的畫等等，感情似乎很融洽。據說利文斯也是一個非常自戀的人，也許和最愛自己的林布蘭先生意氣投合吧！

胸部

林布蘭先生在自畫像中會把自己畫成乞丐，或是將十字架立在地上的處刑人。也許他著迷於將自己畫成反英雄吧！

腳

林布蘭先生在孩提時代是一個很淘氣的男孩。到他家拜訪的人甚至還不經意說出：「太寵他了」之類的感想，也許林布蘭和兄弟一起在家裡跑來跑去吧！

林布蘭先生是什麼樣的人物!?

世界上最喜歡的就是自己，自戀狂。認為世界上最美麗的就是自己，只要有空就畫自畫像。喜歡新奇和珍貴的事物，也喜歡奇特的cosplay。也許是認為「與美麗的自己相襯」，所以購買許多藝術品、奢華的衣物或高價的飾品。

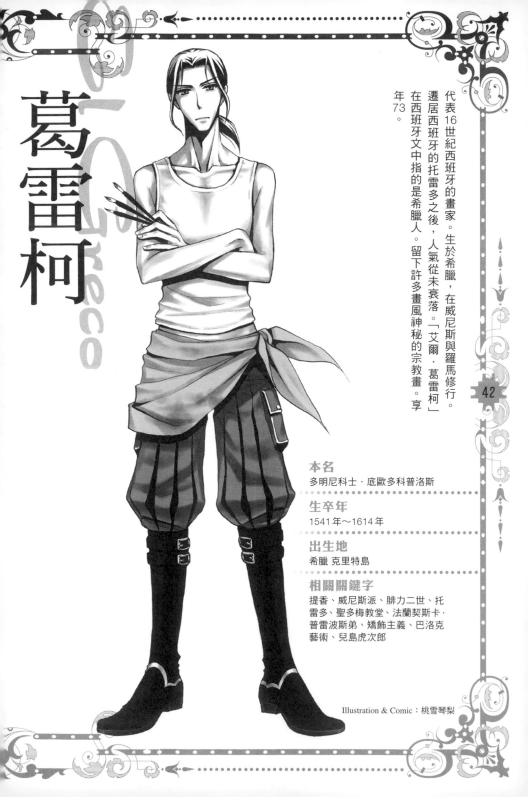

葛雷柯

代表16世紀西班牙的畫家。生於希臘，在威尼斯與羅馬修行。遷居西班牙的托雷多之後，人氣從未衰落。「艾爾・葛雷柯」在西班牙文中指的是希臘人。留下許多畫風神秘的宗教畫。享年73。

本名
多明尼科士・底歐多科普洛斯

生卒年
1541年～1614年

出生地
希臘 克里特島

相關關鍵字
提香、威尼斯派、腓力二世、托雷多、聖多梅教堂、法蘭契斯卡・普雷波斯弟、矯飾主義、巴洛克藝術、兒島虎次郎

Illustration & Comic：桃雪琴梨

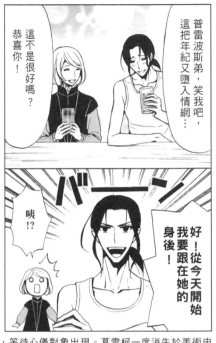
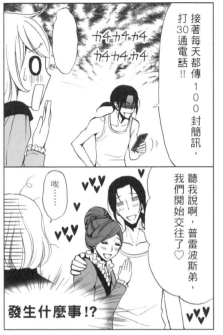

葛雷柯很少與女性交往的經驗，曾經在教會埋伏，等待心儀對象出現。葛雷柯一度消失於美術史上。原因是往縱向延伸的構圖，以及扭曲變形的人體等等特異的畫風。一直到了近代，人們才能理解他的畫風。

獻給少女的♥好萌！的軼事

粗曠卻容易受傷!? 弟子失蹤帶給他很大的打擊……

葛雷柯的肌肉強壯，骨骼結實，但是精神卻很細膩。由於曾經在修道院生活，所以習慣嚴苛的生活。由於這個緣故，不管在哪裡都能睡著，就算只吃少量的食物也無所謂。似乎是一位相當粗曠的男性。

此外，葛雷柯輾轉往來威尼斯、羅馬、西班牙等地。在文化相異的異國持續創作，支持他的是心愛的弟子普雷波斯弟。他身兼廚師、經紀人、經理，對葛雷柯來說，是無可取代的存在。然而，就在兩人共同生活32年之後，最後普雷波斯弟卻謎樣的失蹤了。受到太強烈的打擊，葛雷柯把自己關在地下室，不和任何人見面。

一句話筆記

葛雷柯的代表作品：『脫掉基督的外衣』（托雷多大教堂）、『三位一體』（普拉多美術館）、『歐貴茲伯爵的葬禮』（聖多梅教堂）、『受胎告知』（普拉多美術館）及其他。

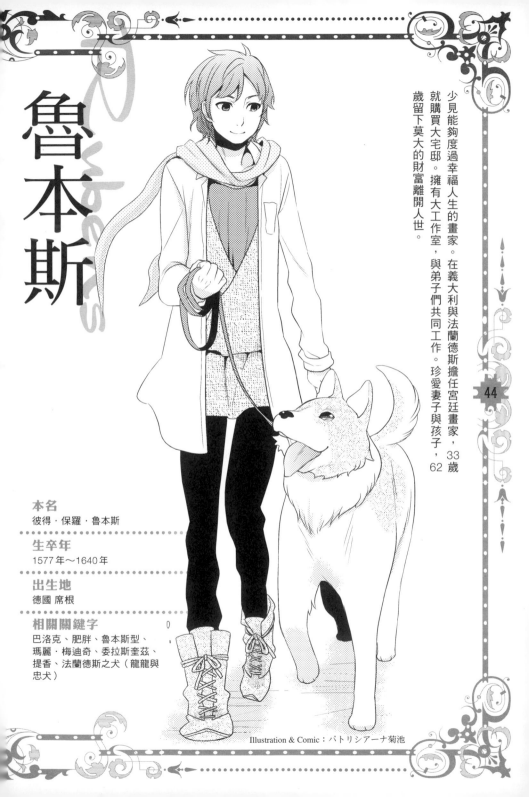

魯本斯

少見能夠度過幸福人生的畫家。在義大利與法蘭德斯擔任宮廷畫家，33歲就購買大宅邸。擁有大工作室，與弟子們共同工作。珍愛妻子與孩子，62歲留下莫大的財富離開人世。

本名
彼得・保羅・魯本斯

生卒年
1577年～1640年

出生地
德國 席根

相關關鍵字
巴洛克、肥胖、魯本斯型、瑪麗・梅迪奇、委拉斯奎茲、提香、法蘭德斯之犬（龍龍與忠犬）

Illustration & Comic：パトリシアーナ菊池

這是成為老師弟子後的第一個聖誕節。

最近好像很憂鬱的樣子…

今年應該會特別冷，要做好心理準備哦!

是啊

啊

老師，下雪了耶!

讓我來讓老師打起精神吧!

咦?

怎麼了?

他們明明可以得到幸福的!

都是因為你●龍●死了!●忠死了!

可惡把他們兩個還來!

都是因為你畫了那幅畫!!

這也是名人稅嗎?

我好累哦…

據說聖誕節是龍●與●忠忌日

魯本斯的畫作在知名的動畫『龍龍與忠犬』中登場。主角龍龍的心願是想看『耶穌的升架』與『耶穌的下架』。龍龍在畫前達成心願，滿足的啟程到天國了……。

命運的寵兒 美少年范·戴克

魯本斯經營大工作室，借助超過100名的弟子與朋友的力量，製作作品。在他的弟子當中，最有名的是10幾歲就當魯本斯助手的范·戴克。這位14歲就開始發表自己作品的神童，繪畫才華與美貌同樣聞名。他有著金色的捲髮，纖細又高貴的身材。他的舉止也很優美，甚至有人說「宛如王子!」繪畫的技巧也無可相上下的作品。雖然魯本斯有眾多弟子，卻說范·戴克是「我最棒的弟子」。這位俊美的寶貝弟子在魯本斯死去的1年後，也追逐他的腳步，死於肺結核。

一句話筆記
魯本斯的代表作品:『耶穌的升架』(安特衛普大教堂)、『耶穌的下架』(安特衛普大教堂)、『劫奪留奇波斯的女兒』(慕尼黑舊美術館)及其他。

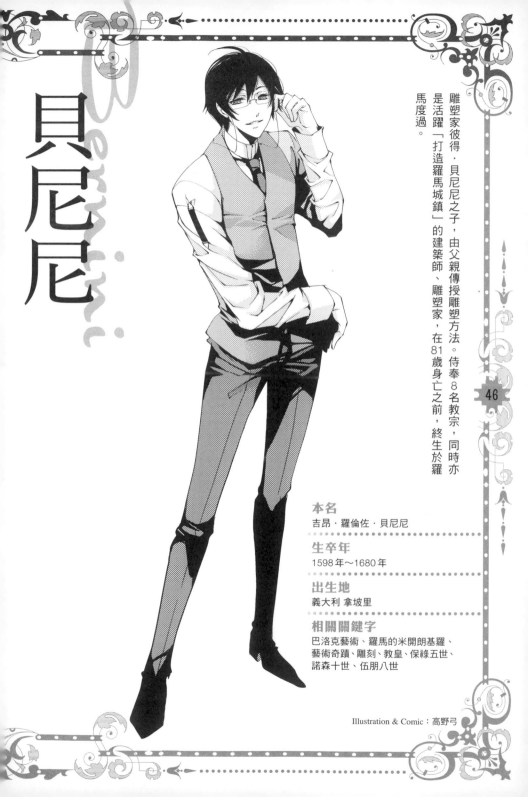

貝尼尼

雕塑家彼得・貝尼尼之子，由父親傳授雕塑方法。是活躍「打造羅馬城鎮」的建築師、雕塑家，在81歲身亡之前，終生於羅馬度過。侍奉8名教宗，同時亦馬度過。

本名
吉昂・羅倫佐・貝尼尼

生卒年
1598年～1680年

出生地
義大利 拿坡里

相關關鍵字
巴洛克藝術、羅馬的米開朗基羅、
藝術奇蹟、雕刻、教皇、保祿五世、
諾森十世、伍朋八世

Illustration & Comic：高野弓

應伍朋八世之邀，洛蘭與普桑造訪羅馬。

貝尼尼！

這兩位是克勞德·勞倫與尼可拉·普桑。

你、你好請多多指教！

這兩人是從這個…從那裡來的？

是法國嗎？

對，就是那個啊，還有之前那個……

這個人是感覺蠻好的耶！

呵呵

你們好！我是吉昂·羅倫佐·貝尼尼，請多多指教！

哦哦得大教堂的事情嗎？

聖彼……

那個對對……

那個啊。

老夫老妻嗎？

教宗明明都只有說那個和這個耶

蜜蜂徽章嗎？我已經設計好了哦！

還有啊，要把那個加進去哦！

聖體頂篷的設計圖，我明天會帶來。

是嗎？

這樣就好了

貝尼尼與伍朋八世築起密切的關係。他特別愛水，打造了許多噴水池或與水有關的建築物。為噴水池加上美麗的裝飾，貝尼尼可說是其中的先驅。從有名的『特萊維噴泉』（許願池）等等後世的建築中，也可以看出貝尼尼的影響。

獻給少女的♥好萌！的軼事

與伍朋八世的蜜月一天大半都共同度過!?

貝尼尼受到8位教宗寵愛。特別是伍朋八世，兩人的關係有如密友或戀人。貝尼尼可以自由出入教宗的房間，晚餐也經常一起享用。據說兩個人在房間獨處，聊了許多話題直到教宗就寢之後，貝尼尼輕輕關上窗戶才回家。也有人流傳當教宗入眠之止。

當貝尼尼因年輕氣盛引發問題時，他也受到特赦，獲無罪釋放。即使是有點濫用職權的行為，為了貝尼尼當然是小事一樁。教宗也曾親自帶著6名樞機主教，拜訪貝尼尼的工作室，這在當時是難以想像的行動，看來他深深的愛著貝尼尼的才華與才智。

一句話筆記
貝尼尼的代表作品：『大衛像』（國立波各賽美術館）、『阿波羅和達芙妮』（國立波各賽美術館）、『四河噴泉』（拿佛納廣場）、『聖德瑞莎的幻覺』（勝利聖母教堂）及其他。

聖女露出恍惚的表情
巴洛克樣式的美之頂點

雖然具宗教性，似乎可以感受到氣息、體溫的人性化雕刻，正是貝尼尼的風味。擷取浪漫的瞬間，充滿躍動感的雕刻，讓欣賞者感受到故事性。

在勝利聖母教堂的「聖德瑞莎的幻覺」，就是以聖女德瑞莎奇蹟的幻覺（靈魂出竅）的體驗為題材製作而成。靈魂因上帝的撫觸而浮出，表情彷彿高潮的雕刻，在刺激性之中，又不失聖性，聖德瑞莎的表情媚惑了世界上的人們。

據說這就是以希臘神話或聖人為主角，完成充滿動感作品的巴洛克藝術的頂點。

發生驚人的事情了！

工作室的抽屜居然可以通往文藝復興時期

這是一個難能可貴的好機會。

我要去見我最尊敬的米開朗基羅老師

別瞧不起肌肉！

讓我在你這像伙的肚子上，刻下一輩子都不會消失的腹直肌吧！

好可怕的人！！！！

貝尼尼從這個光景構思『聖德瑞莎的幻覺』。

……當然是不可能的！

米開朗基羅老師……是那個人吧？

天使就像第2格的米開朗基羅般，抓著聖德瑞莎胸口的衣料。他凝視著聖德瑞莎的表情，靠近一看發現非常的愉快，看起來又有點壞心眼，難道是錯覺嗎？他看起來好像很滿意聖德瑞莎被火熱的愛神之箭刺到的反應……。

迷你用語解說
巴洛克：「巴洛克」是從葡萄牙語中「扭曲的珍珠」衍生而來的詞。巴洛克繪畫的特徵，通常都是充滿個人的動態、強烈的對比以及現實的表現。
巴洛克幻想：指的是讓欣賞者產生錯覺，無法分清現實與幻想的作風。

48

了解更多吧！

貝尼尼先生的說明書

眼睛

貝尼尼先生的工作速度快，也很多產，幾個月就能完成大型雕塑。一旦熱衷起來，就看不見周圍了，當他集中於作品上時，助手會在一旁看守，以免他從高台上掉下來。

嘴巴

貝尼尼先生的健康秘訣是少肉多水果。他常常開玩笑（!?）說：「我對水果的渴望，可說是生於拿坡里的人的罪呢！」

手

個性早熟，孩提時代就發揮他的才華。他8歲時的作品，就連伍朋八世看了都很感動，向他的父親說：「這孩子將來一定會超越你，凌駕他的師父！」真是個神童。

腳

從7歲搬到羅馬之後，除了在巴黎待了半年，其他時間都一直留在羅馬。對於羅馬街景也有諸多貢獻，人們讚譽：「貝尼尼是為羅馬而生，羅馬是為了貝尼尼而建造的。」

貝尼尼先生是什麼樣的人物 !?

腦筋動得很快，具備豐富知識，有教養的人，受到許多教宗寵愛。凡事都設想週到，不會傷害他人。然而他同時也擁有纖細的神經，總是不厭其煩的提醒自己如何待人處世。

委拉斯奎茲

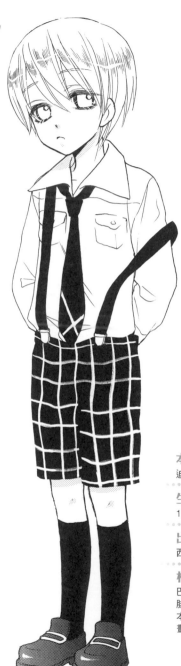

生於貴族後代之家（也有說法是平民），11歲時師事法蘭西斯哥・巴契哥。結束6年的修行後，登錄畫家協會，19歲與老師的女兒結婚。侍奉腓力四世，60歲時獲得期待多時的騎士封號，卻在8個月後因過勞死亡。

本名
迪亞哥・委拉斯奎茲

生卒年
1599年～1660年

出生地
西班牙 塞維亞

相關關鍵字
巴洛克藝術、廚房畫（Bodegon）、腓力四世、騎士封號、巴契哥、魯本斯、馬奈、畫家中的畫家、國王畫家

Illustration & Comic：柳瀬りょう

委拉斯奎茲24歲時在馬德里被任命為宮廷畫家。除了2次義大利旅行及以官吏身分出差之外，幾乎所有的時間都待在皇宮裡作畫。「我服侍著皇宮」的意識強烈，薪水跟皇宮裡的理髮師一樣。

獻給少女的♥好萌！的軼事

受國王寵愛的宮廷畫家 還收到騎士稱號的禮物

腓力四世溺愛委拉斯奎茲，甚至下令「只有委拉斯奎茲能畫我的肖像！」。每天都自己準備椅子到工作室，對委拉斯奎茲的愛可不簡單。因為這個緣故，周邊的畫家們甚至嫉妒的說：「只找委拉斯奎茲，太狡猾了！」

侍奉國王40年，人稱「國王畫家」的委拉斯奎茲有一個強烈的心願，那就是騎士封號。傳說中當他完成最高傑作『侍女』後，腓力四世說「你少了一樣東西」，於是在畫中委拉斯奎茲的胸口補畫上勳章，授予他真正的騎士封號。雖然獲贈封號後僅僅8個月就過勞死了，實現長年的願望應該心滿意足了吧！

一句話筆記

委拉斯奎茲的代表作品：『維納斯對鏡梳妝』（倫敦國家畫廊）、『聖母受胎』（倫敦國家畫廊）、『穿白衣的馬佳莉塔‧德雷莎公主』（維也納藝術史博物館）、『酒神的勝利』（普拉多美術館）、『侍女』（普拉多美術館）及其他。

就像在照鏡子!? 寫實自然的人物描寫

『侍女』描繪的是委拉斯奎茲正當畫國王腓力四世與皇后瑪麗亞娜的夫妻肖像時，馬佳莉塔公主突然現身的一景。在光線下看著這邊的是馬佳莉塔公主，畫面左側拿畫筆的是正在畫國王夫妻的委拉斯奎茲本人。

乍看之下，看不到重點的那對夫妻。他們的模樣竟然是畫在正面中央的鏡子之中。也就是說，這幅畫是以國王夫妻的觀點畫成的。我們宛如化身為國王夫妻，正在看著公主與其他人，給人不可思議的錯覺。這樣的錯視效果，也是一種巴洛克藝術的特殊表現方法。

52

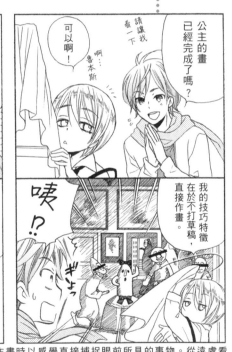

公主的畫已經完成了嗎？

請讓我看一下

啊 魯本斯

可以啊！

我的技巧特徵在於不打草稿，直接作畫。

咦!?

……這……有點……

咦？不行嗎？

……變成土偶了公主殿下

我只是用感覺捕捉事實來作畫。

那為什麼我的女兒是土偶呢！

這是一種一決勝負的感覺…

太超過了，給我重畫!!

果然…

他擅長不打草稿直接作畫的「直接畫法」，作畫時以感覺直接捕捉眼前所見的事物。從遠處看『侍女』時，描寫看起來非常仔細，靠近一看卻是以驚人的粗略筆觸畫成的作品。乍看之下很零亂，其實是妥善構思的空間處理。

迷你用語解說
宮廷畫家：受到國王命令而繪畫的畫家。負責具有記錄意義的歷史畫，製作皇族的肖像畫等等。
巴洛克式：巴洛克藝術興盛於17世紀。18世紀則將「巴洛克」用於「不稱頭的、滑稽的、幻想的、穴怪圖式」的否定意義。然而現在巴洛克代表戲劇性的、華麗的表現風格。

了解更多吧！

委拉斯奎茲先生的說明書

嘴巴

委拉斯奎茲先生不擅長與別人交往，卻和魯本斯意氣投合。兩人常常一起到美術館欣賞繪畫，並且討論藝術。他受到魯本斯的影響，而畫了『酒神的勝利』。

眼睛

委拉斯奎茲先生自然描繪事物原本風貌的畫風，被稱為「鏡子般的寫實」。特徵是不分模特兒的貴賤，冷徹的凝視人物的內在，表現在畫作上。可說是擁有如上帝般的觀點。

胸部

委拉斯奎茲先生雖然位居外交官與宮廷總管，卻沒忘記作畫。從西班牙出差返國後立刻病倒、死亡。也許是作畫與重責大任，蠟燭兩頭燒造成過勞死吧！

腳

除了二次義大利旅行與公差之外，委拉斯奎茲先生幾乎都在皇宮內度過，熱衷繪畫。由於他一直窩在皇宮裡，幾乎沒有受到其他畫家的影響（魯本斯除外），貫徹獨自的路線。

委拉斯奎茲先生是什麼樣的人物！？

在當權者之下，聽命默默作畫的宅男。沒有什麼自主性，凡事都很被動的個性，常常被自我主張強烈的委託人耍得團團轉。多少已經放棄自己的生活方式，並接受這個事實。雖然這麼說，可以在不被任何人干擾下進行最喜歡的作畫，完全稱不上不幸。

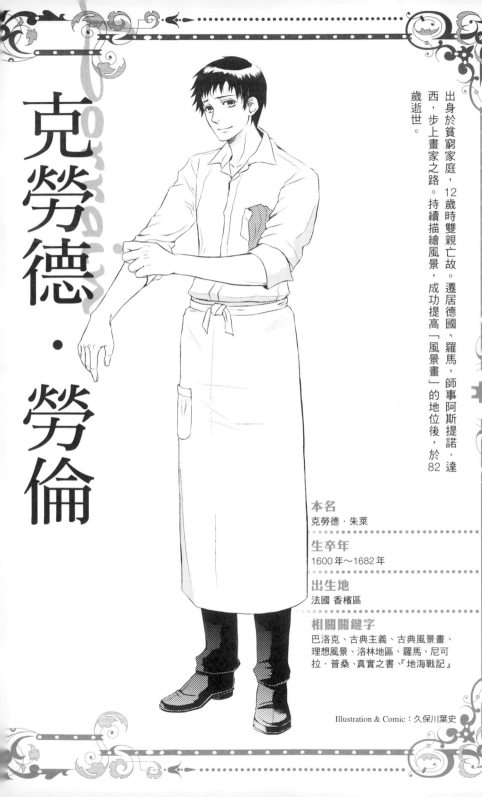

克勞德・勞倫

出身於貧窮家庭，12歲時雙親亡故。遷居德國、羅馬，師事阿斯提諾・達西，步上畫家之路。持續描繪風景，成功提高「風景畫」的地位後，於82歲逝世。

本名
克勞德・朱萊

生卒年
1600年～1682年

出生地
法國 香檳區

相關關鍵字
巴洛克、古典主義、古典風景畫、理想風景、洛林地區、羅馬、尼可拉・普桑、真實之書、『地海戰記』

Illustration & Comic：久保川葉史

勞倫的作品幾乎都是在畫家的聖地—羅馬製作的。與以人物為主體的尼可拉·普桑呈對照，勞倫繪圖時都是以風景為主體。他的繪畫特別受到英國人的喜愛，畫家泰納受到他的強烈影響。

獻給少女的♥好萌!的軼事

與尼可拉·普桑一手拿筆的兩人隨性旅行

勞倫與當時代為法國的畫家尼可拉·普桑的感情很好。在兩人彼此認同之際，他們喜歡度過共同的時光。也曾經兩個人到鄉村旅行，將畫布排在一起作畫。兩者的風景畫都很有名，但是勞倫致力於描繪理想的風景，即使畫的是同樣的主題，兩人的畫風還是有所不同。

勞倫的個性認真，無法一直畫相同的畫，為了防止贗品，他詳細記錄自己曾經畫了什麼作品。據說在他自己命名為「真實之書」的記錄中，清楚標示將哪一幅畫賣給誰。「真實之書」後來經銅版畫複製、出版，成了畫家們的範本。

一句話筆記
勞倫的代表作品:『希巴女王出訪的海港』(倫敦國家畫廊)、『奧德修斯將克律塞伊斯歸其父親』(羅浮宮)、『聖保拉於歐斯提亞港口登陸』(普拉多美術館)及其他。

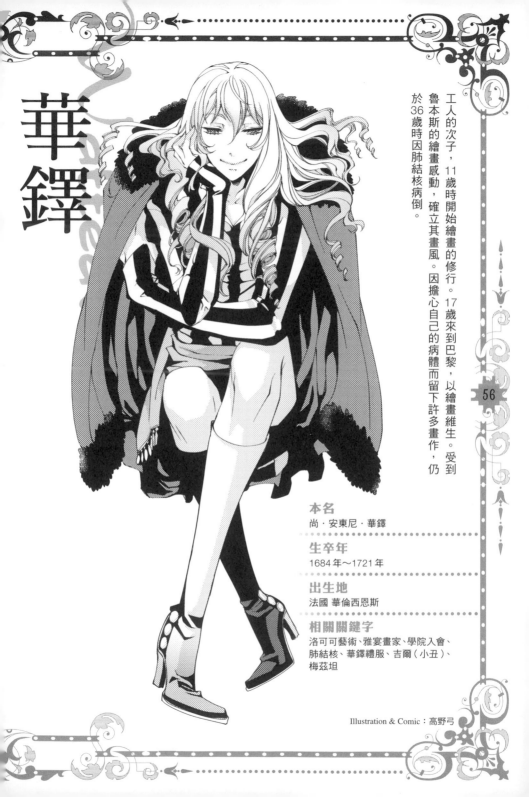

華鐸

工人的次子，11歲時開始繪畫的修行。17歲來到巴黎，以繪畫維生。受到魯本斯的繪畫感動，確立其畫風。因擔心自己的病體而留下許多畫作，仍於36歲時因肺結核病倒。

本名
尚・安東尼・華鐸

生卒年
1684年～1721年

出生地
法國 華倫西恩斯

相關關鍵字
洛可可藝術、雅宴畫家、學院入會、肺結核、華鐸禮服、吉爾（小丑）、梅茲坦

Illustration & Comic：高野弓

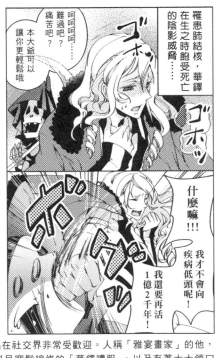

華鐸生前飽受肺結核所苦，但是他所製作的作品在社交界非常受歡迎。人稱「雅宴畫家」的他，可說是當時流行的領導者。從肩膀到下襬的布料呈寬鬆線條的「華鐸禮服」，以及有著大大領口的「華鐸裝」，在社交界蔚為風潮。

對「活」的憧憬異常強烈　短暫生涯的慰藉是……？

華鐸自出生起就體弱多病，年輕時就飽受肺結核之苦，他隨時都懼怕死亡，抱著剎那的人生觀。非常在意自己剩下的時間，除了繪畫之外，最討厭因多餘的事浪費時間。資產家克洛塞請他「住在我家」，並且為他準備了「可以工作的環境，方便」的環境，華鐸卻說：「我討厭被社交浪費時間！」並奪門而出。他完全沒有流言蜚語，過著超禁欲的生活。唯一的興趣是看戲，打從心底熱愛義大利喜劇。工作室蒐集了各式戲服，並請朋友cosplay充當模特兒。「我不想受到任何束縛」，所以經常搬家，斬斷一切的人情，投身於藝術之後，讚頌短暫的人生。

一句話筆記
華鐸的代表作品：「塞瑟島朝聖」（羅浮宮）、「彌吉他的梅茲坦」（大都會美術館）、「愛之宴」（德勒斯登國立美術館）、「沐浴後的月神黛安娜」（羅浮宮）及其他。

繪畫偵探追擊！藝術事件簿 第2回

繪畫偵探Ａ・史密斯與助手威廉將調查、報告西方繪畫的相關事件！ 第2回是提出超現實主義者的旗手—達利的偽作疑雲！

Mission 2
揭開偽作事件的真相！

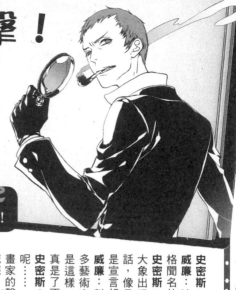

執著金錢的畫家—達利 當時浮現的「簽名」疑雲是…

史密斯：他曾經參與各種影像作品與紀錄片的演出。當時發表了一些對金錢的看法。像是自己最喜歡成綑的鈔票啦！

威廉：他甚至還說自己是為了錢作畫……。都坦白到這種地步了，反而讓人覺得直爽。

史密斯：他好像拿到高額報酬做為繪畫的製作費用，過著奢華的生活。就在這個時候，浮現一個問題。

威廉：是不是指達利在白紙上簽名，接著印上圖畫，製作大量複製畫的事件呢？

史密斯：沒錯。據說達利的美國律師說了這樣的證言。達利靠著這個，短短10分鐘就賺了約50萬美金的大錢。

威廉：通常簽名應該在完成畫作後才會寫上的呢！

史密斯：其實還有其他的疑雲。像是達利晚年的作品幾乎都是由助手畫的……。

史密斯：接著是達利偽作疑雲事件呢！

威廉：達利不只以畫著稱，他也是個以搞怪人格聞名的畫家哦！

史密斯：像是演講時穿著潛水服現身，騎著大象出現在凱旋門嗎？他也留下許多的謎樣的話，像是自己摸過的東西全都會變成黃金，或是宣言超越達利的天才只有自己之類的。

威廉：對。他實在是太愛表演了，所以受到許多藝術家的批評。像是「博得人氣」啦。就算是這樣，他還是沒有停止這些奇怪的行為，還真是了不起耶！

史密斯：實在讓人忍不住想要探究他的人性呢……。可是這次要處理的是偽作疑雲。事關畫家的聲譽，要慎重的調查哦！

威廉：OK，史密斯！

達利的說話方式非常有趣。在發R的音時，都會像西班牙話一樣捲舌哦。用中文表達的話，大概是「我是達利（捲舌）～」的感覺吧？

▲威廉

史密斯的助手。擁有充沛的體力與好奇心，不管是製作資料、訪談到潛入搜查都能完成任務。每天持續努力，希望有朝一日能成為像史密斯一樣，獨當一面的繪畫偵探。喜歡的日本食物是金平糖。

Illustration：yoco

威廉：諸傳達利的家裡還有秘密畫室耶！

史密斯：從1955年起擔任達利第一助手的伊西德羅・比阿，這個男人持有秘密畫室的鑰匙。為了名聲所以不公開作品名稱，據說他在秘密畫室接連完成達利被譽為傑作的作品。當達利羅患帕金森氏症，無法握畫筆時，助手與合夥人還代他簽名。

威廉：如果這是真的話……。

史密斯：……將是繪畫史上的一大醜聞吧！最恐怖的是達利確實有可能這麼做。

對疑雲沈默以對的達利 真相永遠都在黑暗之中

威廉：達利本人對於偽作有留下什麼評論嗎？

史密斯：達利至死為止都貫徹不予置評的態度。所以關於事實的真相，已經永遠都無法問

本人了。

威廉：是嗎……？可是他超愛錢，雖然為了錢不擇手段，但還是留下許多很棒的作品吧？結果OK不就好了嗎？

史密斯：是啊。「只要達利簽名就能賣錢」，正是因為他的作品充滿魅力，是每個人都想要的作品，所以容易傳出這些負面的謠言。

威廉：那麼，他的作品是不是贗品，就交給欣賞者來決定吧！

史密斯：是啊……好啦，接下來我們去美術館看「真貨的畫」吧！

威廉：咦──！昨天不是才剛去過嗎？偶爾也去看一下電影嘛～。

史密斯：你這樣子不管過多久都無法獨當一面

哦！

威廉：嗚……OK……史密斯……。

史密斯：……OK……史密斯……。

薩爾瓦多・達利
1904年～1989年

20世紀的代表作家之一，超現實主義作家。喜歡奇特的言行，不尋常的自我表現欲，多次引發騷動。以自己命名為「偏執狂風的批判方法」，以逼真的描寫能力，描繪不合理又奇妙的印象。代表作品有『記憶的堅持』（紐約近代美術館）、『內戰的預示』（費城美術館）、『睡眠』（私人蒐藏）、『變形的水仙』（泰特現代美術館）及其他。

總覺得威廉似乎比我還出鋒頭耶……。2件的調查還會持續下去。朋友們，咱們有機會再見吧！

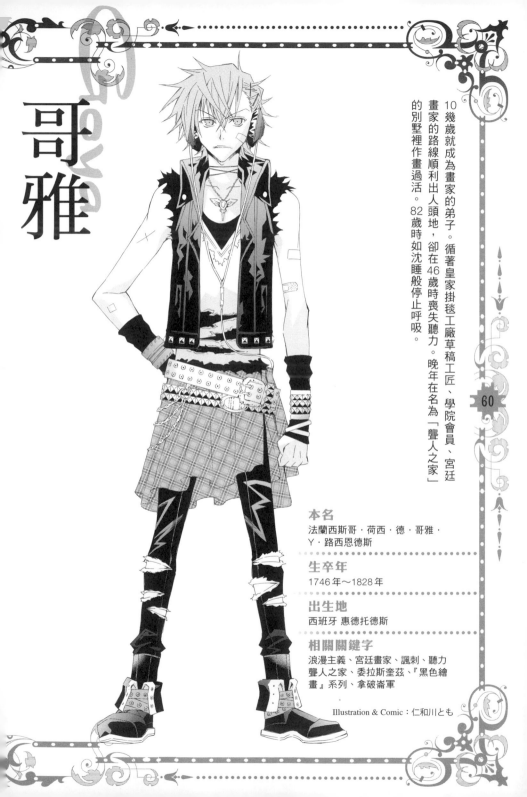

哥雅

10幾歲就成為畫家的弟子。循著皇家掛毯工廠草稿工匠、學院會員、宮廷畫家的路線順利出人頭地,卻在46歲時喪失聽力。晚年在名為「聾人之家」的別墅裡作畫過活。82歲時如沈睡般停止呼吸。

本名
法蘭西斯哥·荷西·德·哥雅·Y·路西恩德斯

生卒年
1746年～1828年

出生地
西班牙 惠德托德斯

相關關鍵字
浪漫主義、宮廷畫家、諷刺、聽力聾人之家、委拉斯奎茲、『黑色繪畫』系列、拿破崙軍

Illustration & Comic:仁和川とも

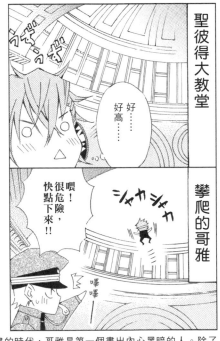

聖彼得大教堂

好……好高……

攀爬的哥雅

喂！很危險，快點下來，!!

シャカシャカ

哔哔—

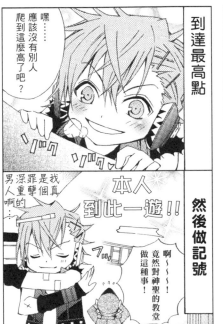

到達最高點

嘿……應該沒有別人爬到這麼高了吧？

然後做記號

本人到此一遊！！

男人啊的 深罪是我 重雙個真

啊～～～！竟然對神聖的教堂做這種事！

在一個從來沒有人敢將「人類的內面」畫成繪畫的時代，哥雅是第一個畫出內心黑暗的人。除了4格漫畫的題材之外，他在20出頭加入鬥牛士，也曾經橫度西班牙。庶民出身的宮廷畫家，能夠出人頭地也許是因為他堅強的體力＆精神力吧。

獻給少女的♥好萌！的軼事

當惡作劇小鬼成長後!?

年輕時是活潑的壞小孩！

雖然哥雅失去聽力，晚年都宅在家裡，給人陰沈的印象，年輕的時候卻很喜歡打架、唱歌與跳舞，是一個在鄉下橫行霸道的壞小孩。青年時代曾在倉庫和家裡的牆壁亂塗鴉，也曾經當街頭藝人或雜耍討生活，過著自由奔放的生活。傳說他曾在聖彼得大教堂的高塔上，刻下自己的名字。

某一天，哥雅開始想：「做這麼多壞事會上不了天堂。」所以打算認真的過下半輩子，利用所有的大小人情，精於計算，突然開始畫起繪畫來。年輕時代描繪夢想成功的明朗畫作，晚年轉向人心黑暗面的陰慘繪畫，也許這樣的雙面性正是哥雅的魅力吧！

一句話筆記

哥雅的代表作品：『查理四世的一家』（普拉多美術館）、『1808年5月3日 第一庇歐山丘行刑』（普拉多美術館）、『薩坦吞子』（普拉多美術館）及其他。

有違嚴格的戒律
罕見的裸女畫『裸體的瑪哈』

在哥雅製作代表作『裸體的瑪哈』時，西班牙受到天主教嚴格戒律的強烈影響。因此，這是在對裸體表現極其嚴苛的查理四世統治之下，罕見的裸女圖。畫中人物露出讓欣賞者心蕩神馳的撩撥神情，紅潤的雙頰，略顯圓潤的肉體曲線美，被評為官能性的表現。雖然還有另一幅構圖、主題相同的畫，『裸體的瑪哈』卻用更纖細的表現，美麗的畫出女性的裸體。

「瑪哈」在西班牙文中指的是「俏皮」。關於畫中的模特兒有種種說法，現在最有力的說法為她是委託人宰相戈多伊的情婦佩琵塔。

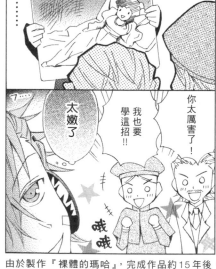

由於製作『裸體的瑪哈』，完成作品約15年後，哥雅被傳召到異端裁判所。關於畫中的模特兒與委託製作作品的委託人的姓名，當時他受到嚴格的追問。最後據說哥雅並沒有公開委託人的名字。也許他是一個重情義的人吧。

迷你用語解說

浪漫主義：重視感覺，追求多樣美感的概念。特徵是經常使用浪漫的表現。

黑色繪畫：指的是在「聾人之家」描繪的系列作品。配色多用黑色，描繪的主題多為絕望的事物，所以稱為「黑色」。

了解更多吧！

哥雅先生的說明書

耳朵

46歲時生了一場大病，留下耳朵聽不見的後遺症。儘管已經失去聽力，對繪畫與戀愛還是充滿活力。晚年也有年輕的女性在身邊照顧他，度過大受歡迎的一生。

眼睛

哥雅先生留下許多華麗的繪畫與美麗的女性畫像，他也畫了許多充滿諷刺的作品，與描繪心靈黑暗面的恐怖畫作。晚年，在別墅牆上畫的「黑色繪畫」系列，充滿了絕望與瘋狂。

手

能夠出人頭地當上宮廷畫師，是因為他動用一切的關係與人脈。哥雅先生深切體認到想要畫出自己理想中的畫，需要相當的地位，他靠著老婆的親戚與繪畫模特兒等等少許的人脈關係，逐漸壯大自己的勢力。

腳

加入鬥牛士一團時，曾經前往各個小鎮與牛隻搏鬥，一邊賺取橫度西班牙的旅費。他具備了畫家少有的運動神經與輕盈的身體。

哥雅先生是什麼樣的人物!?

具備優秀的運動神經與堅毅的精神力，最喜歡高的地方。個性莽撞、粗魯，經常攀爬大型建築物的牆壁，或是橫渡危險的橋樑。從總是掛在耳朵上的耳機裡，流洩出大音量的搖滾樂。因此，聽力似乎明顯受損。

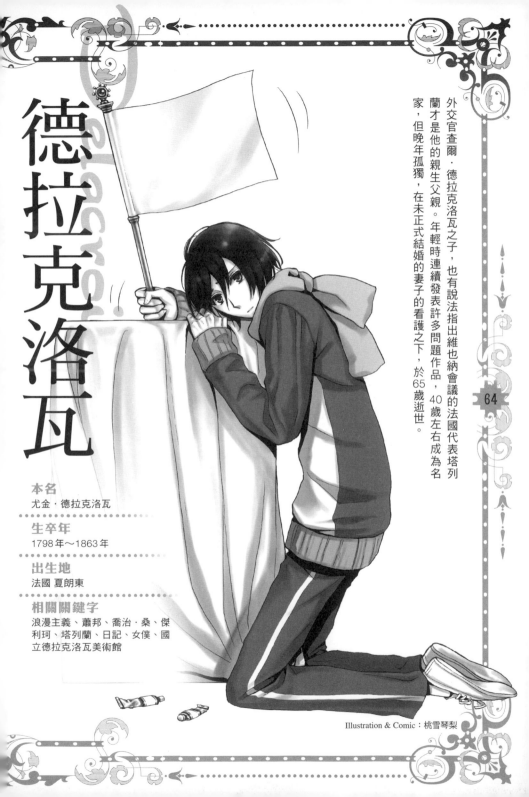

德拉克洛瓦

外交官查爾·德拉克洛瓦之子，也有說法指出維也納會議的法國代表塔列
蘭才是他的親生父親。年輕時連續發表許多問題作品，40歲左右成為名
家，但晚年孤獨，在未正式結婚的妻子的看護之下，於65歲逝世。

本名
尤金·德拉克洛瓦

生卒年
1798年～1863年

出生地
法國 夏朗東

相關關鍵字
浪漫主義、蕭邦、喬治·桑、傑
利珂、塔列蘭、日記、女僕、國
立德拉克洛瓦美術館

Illustration & Comic：桃雪琴梨

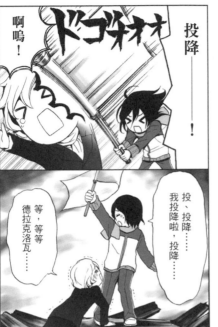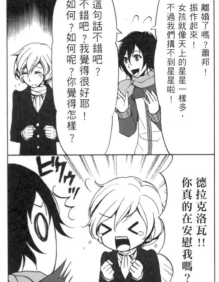

浪漫的構成與美麗的色彩表現，是德拉克洛瓦的特徵。不知道是不是因為擅長此道，他在打招呼時會使用不同的發音，從誠懇的發音到輕蔑的發音，總能使用20種不同的發音。關於繪畫製作方面，他也很有精力，到逝世為止共留下6千多件作品。

獻給少女的♥好萌！的秘事

與年紀比自己小的蕭邦友情深厚 鞋子和墳墓都要一樣的好交情!?

德拉克洛瓦深深的愛著音樂。

他認為在聆聽朋友蕭邦的鋼琴聲中畫草圖，是至高無上的幸福時光。他也留下描繪蕭邦的畫，看來很重視兩個人共度的時間。蕭邦雖然小德拉克洛瓦12歲，卻建立了彼此尊敬的深厚情誼。在寫給蕭邦的信裡，還寫著「我想要買跟你一樣的鞋子，可以請你幫我問一下店裡嗎？」這樣的內容，也許他們除了透過藝術的心靈交流之外，還有幼年同伴意識般的感情吧。

雖然不知道大家對於「鞋子和墳墓都一樣」的感覺如何？兩人最終都一樣在巴黎的拉雪茲神父公墓般的沈眠。

一句話筆記
德拉克洛瓦的代表作品：『巧斯島的屠殺』（羅浮宮）、『領導民眾的自由女神』（羅浮宮）、『帕格尼尼』（菲力普典藏）及其他。

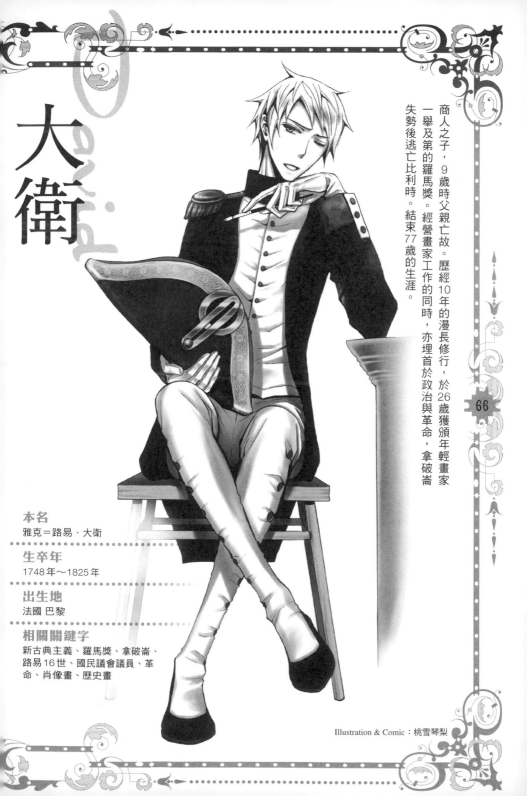

大衛

商人之子，9歲時父親亡故。歷經10年的漫長修行，於26歲獲頒年輕畫家一舉及第的羅馬獎。經營畫家工作的同時，亦埋首於政治與革命，拿破崙失勢後逃亡比利時。結束77歲的生涯。

本名
雅克＝路易・大衛

生卒年
1748年～1825年

出生地
法國 巴黎

相關關鍵字
新古典主義、羅馬獎、拿破崙、路易16世、國民議會議員、革命、肖像畫、歷史畫

Illustration & Comic：桃雪琴梨

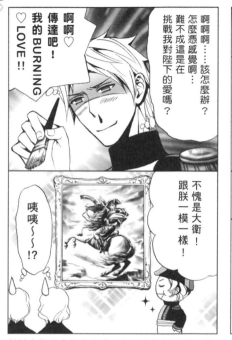

對於喜歡革命的他來說，拿破崙等於他的偶像。不知道是不是戴著喜歡、喜歡的鏡片，他讚譽拿破崙的頭部「美得有如古代藝術品」。此外，他也製作了許多戰爭畫與政治畫。『網球場誓言』是史上第一幅由歷史畫家所繪製的真實事件。

獻給少女的♥好萌!的軼事

最愛革命的大衛 由畫表現對皇帝的愛!?

大衛最喜歡的就是革命與政治。由於太熱衷法國大革命，還被妻子嫌棄。雖然大衛如此沈迷政治，卻在革命政府失勢後被進入大牢。就在斧頭即將落下之時，被前妻所救，兩人和好如初。

原本已經遠離政治，當拿破崙登場時，熱愛政治的血液又開始騷動。由於對拿破崙的感情過於強烈，使他忘卻與妻子的約定，再度投身政治。大衛甚至大喊：「他是我的英雄」，醉心於這位新進的英雄，後來擔任拿破崙的首席畫家，留下許多肖像畫。

一句話筆記
大衛的代表作品：『蘇格拉底之死』（大都會美術館）、『跨越阿爾卑斯山的拿破崙』（馬爾梅松國立美術館）、『荷馬兄弟之誓』（羅浮宮）及其他。

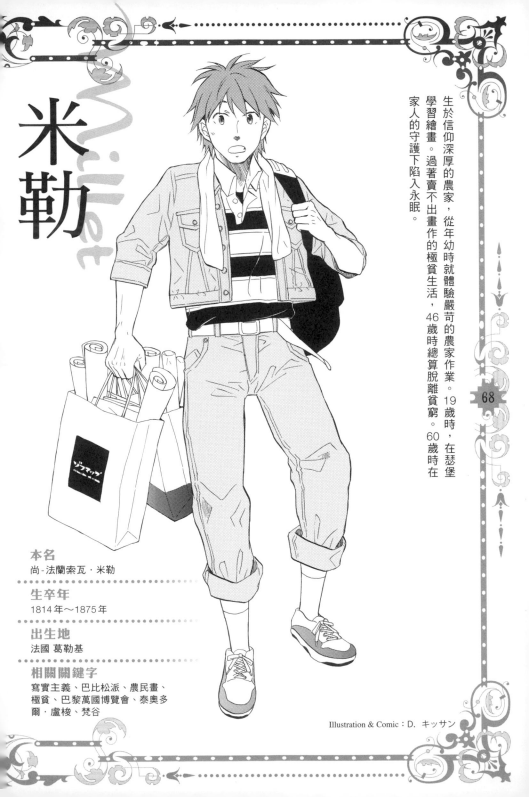

米勒

生於信仰深厚的農家，從年幼時就體驗嚴苛的農家作業。19歲時，在瑟堡學習繪畫。過著賣不出畫作的極貧生活，46歲時總算脫離貧窮。60歲時在家人的守護下陷入永眠。

本名
尚-法蘭索瓦·米勒

生卒年
1814年～1875年

出生地
法國 葛勒基

相關關鍵字
寫實主義、巴比松派、農民畫、極貧、巴黎萬國博覽會、泰奧多爾·盧梭、梵谷

Illustration & Comic：D. キッサン

出身農家的米勒，不擅長於知識份子往來。據說他還保留出生地諾曼第的口音。朋友馬洛個性活潑，擅長與別人相處，對誰都能毫無芥蒂的交談。馬洛負責為有名畫家與作家們，架起與內向的米勒之間的橋樑。

為貧窮哭泣的一生 靠著被愛的體質逃離窮途末路!?

因為照實將現實畫成畫，所以一直賣得不好，米勒過著極貧窮的生活。也許是因為他單純樸實的個性，受到許多人的愛護，畫家朋友們屢次伸出援手，幫他度過難關。

有一天，他同為畫家的好朋友泰奧多爾·盧梭去拜訪米勒。盧梭是來幫別人向他買畫，留下了一大筆買畫的錢。幾年後，米勒去拜訪盧梭，赫然發現原本應該已經賣掉的畫掛在他家的牆上。米勒這時才發現盧梭當時說的謊言。為了不讓米勒難過，盧梭在當時演了一齣戲。雖然生活清苦，米勒卻時常受到朋友的照顧。

一句話筆記

米勒的代表作品：『晚鐘』（奧塞美術館）、『拾穗』（奧塞美術館）、『播種者』2件（波士頓美術館、山梨縣立美術館）、『牧羊女與羊群』（奧塞美術館）及其他。

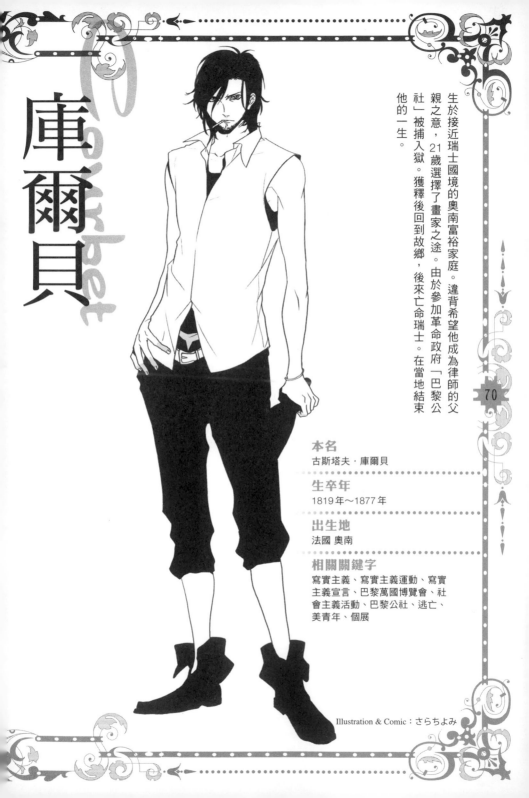

庫爾貝

Courbet

生於接近瑞士國境的奧南富裕家庭。違背希望他成為律師的父親之意，21歲選擇了畫家之途。由於參加革命政府「巴黎公社」被捕入獄。獲釋後回到故鄉，後來亡命瑞士。在當地結束他的一生。

本名
古斯塔夫・庫爾貝

生卒年
1819年～1877年

出生地
法國 奧南

相關關鍵字
寫實主義、寫實主義運動、寫實主義宣言、巴黎萬國博覽會、社會主義活動、巴黎公社、逃亡、美青年、個展

Illustration & Comic：さらちよみ

也許是酒喝多了眼前居然出現天使

好美……我想畫你

啥？你在講什麼……

你是我的天使……

我本來是堅持不畫我不曾見過的天使……可是從今天起不一樣了……

喂、喂！你喝醉了嗎？酒味好重

來吧，親愛的天使，讓我看看你背上的翅膀！

放開我～變態!!

「我不會畫天使，因為我從來不曾見過他們」，這是庫爾貝有名的名言。徹底追求寫實的，我們可以在他的代表作之一『奧南的葬體』品味他的精髓。此外，只展示自己作品的「個展」，據說也是由他首度舉辦。

獻給少女的♥好萌！的軼事

被失意與絕望支配
沈溺飲酒的悲慘晚年

庫爾貝年輕時是個受歡迎的帥哥。30歲時成為人氣畫家，這時起「想要違反體制與權威」、「想要自由的活著」這類邊緣人的個性也越來越強烈。52歲時參加革命政府「巴黎公社」。隨著公社的崩壞，面臨被逮捕、入獄的命運。庫爾貝雖然是個反骨的人，由於原本是農民，心裡其實非常膽小。光是參加審判就讓他多了許多白頭髮，入獄時還說：「我會被他們殺了！」、「我已經沒有幹勁了」，一下子就變得很軟弱。由於刑期只有6個月，算是比較輕的刑罰，傷心的庫爾貝因此沈溺於酒裡，完全成了一個失去生氣的沒用傢伙了……。

一句話筆記
庫爾貝的代表作品：『奧南的葬體』（奧塞美術館）、『畫室』（奧塞美術館）、『世界的起源』（奧塞美術館）、『您好！庫爾貝先生』（法柏爾美術館）及其他。

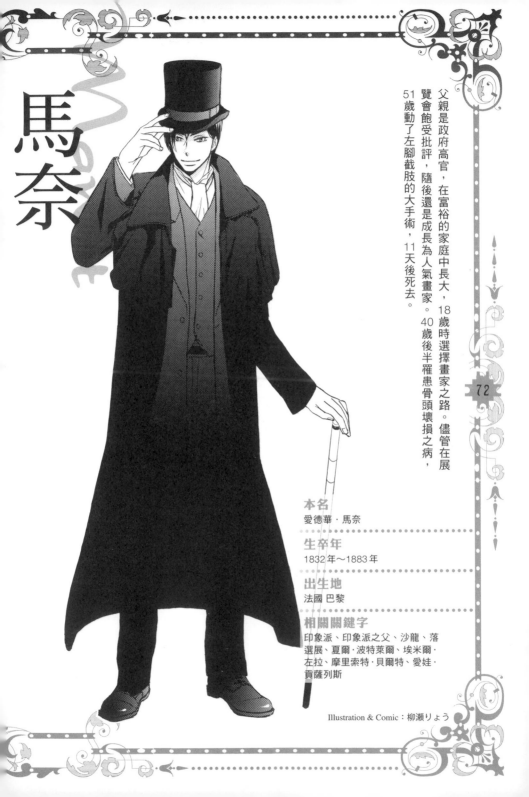

馬奈

父親是政府高官，在富裕的家庭中長大，18歲時選擇畫家之路。儘管在展覽會飽受批評，隨後還是成長為人氣畫家。40歲後半罹患骨頭壞損之病，51歲動了左腳截肢的大手術，11天後死去。

本名
愛德華・馬奈

生卒年
1832年～1883年

出生地
法國 巴黎

相關關鍵字
印象派、印象派之父、沙龍、落選展、夏爾・波特萊爾、埃米爾・左拉、摩里索特・貝爾特、愛娃・貢薩列斯

Illustration & Comic：柳瀬りょう

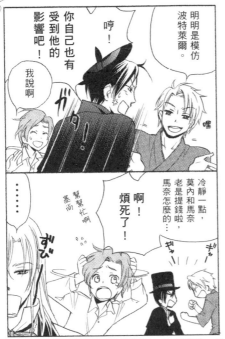

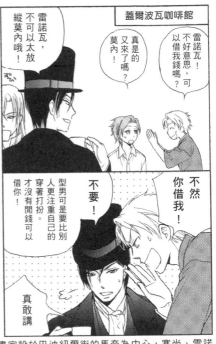

蓋爾波瓦咖啡館

雷諾瓦！不好意思，可以借我錢嗎？

真的又來了嗎？

莫內！

雷諾瓦，不可以太放縱莫內哦！

不然你借我

不要！

你借我

才沒有閒錢可以借你！

型男可是要比別人更注重自己的穿著打扮。

真敢講

明明是模仿波特萊爾。

你自己也有受到他的影響吧！

哼！

我說啊

嘿

冷靜一點，莫內和馬奈老是提錢啦，馬奈怎麼的……

啊！煩死了！

緊緊忙啊

…………

「蓋爾波瓦」是巴黎巴迪紐爾街上的咖啡館。以畫室設於巴迪紐爾街的馬奈為中心，塞尚、雷諾瓦、莫內與竇加等印象派團體，每天晚上都會在這裡聚會。順帶一提的是馬奈講話似乎相當狠毒。

獻給少女的♥好萌！的軼事

著迷於波特萊爾的魅力抱著苦惱的深刻友愛

馬奈的朋友相當多，與非畫家的創作人也頻繁交流。交情特別深的是詩人波特萊爾。波特萊爾非常注重穿著打扮，還會化妝，馬奈則是對服裝很挑剔。兩人不只同為時髦的人，就連心靈也有許多相似之處，受到吸引是極為自然的事情。馬奈以「幾乎就像夢遊者」一般的熱切眼神凝視著長自己12歲的朋友，兩人之間是超越友情的親密關係。兩人經常一起共進午餐，由於朋友一分錢也沒有，還欠了一屁股債，每次都是馬奈買單。即便波特萊爾半身不遂，在病床上還是叫喚著：「我想見馬奈！」臨死之前強烈的友愛依然將兩人緊綁在一起。

一句話筆記

馬奈的代表作品：『玫瑰色的鞋子（摩里索特·貝爾特）』（廣島美術館）、『自畫像』（橋石美術館）、『散步』（東京富士美術館）、『吹笛子的少年』（奧塞美術館）、『女神遊樂廳的吧台』（科陶德美術學院）、『草地上的午餐』（奧塞美術館）及其他。

2 幅醜聞畫作
評價分為極差與讚美的兩極

馬奈將二幅畫送到沙龍，『草地上的野餐』以及『奧林比亞』（皆為巴黎奧塞美術館收藏）。『草地上的野餐』畫的是穿著正式服裝的男性與裸體野餐的野餐，受到保守畫壇的嚴厲批評，卻受到年輕畫家的讚美與支持。雖然裸體畫以前就存在了，畫裡的主角卻都是神話世界的女神，並沒有以娼妓為模特兒的作品。醜聞的作品造成話題，一般民眾爭相圍睹馬奈的畫。相對於追求「永恆之美」的古典繪畫，馬奈執著於「瞬間的幸福」，即使脫離當時的道德，他還是想要描繪「女性」原本的姿態。

「奧林比亞」畫的則是展現挑撥態度的娼妓裸體，受到保守畫壇的嚴厲批評。

1834年發表的『沐浴』描繪的不是神話世界，而是現實女性的裸體，造成問題。

比起這個問題，背景是仿提香，人物是仿萊蒙特……

莫內真是笨蛋！

這個叫做致敬或諧仿啦！

都是一些不知變通的傢伙！

具是的……

我當然知道啦！

這次我也要致敬這幅作品！

1866年莫內製作『草地上的午餐』

這個標題還不錯嘛

……

怎麼樣啊這麼喜歡我嗎？

才、才不是呢！

ミャニャ

1866年馬奈從『沐浴』改名為『草地上的午餐』

將當時的風俗套用在古典主題的作品上，描繪成的『草地上的午餐』，具有改變美術史的力量。靈感來源是以馬爾康特尼歐‧萊蒙特根據拉斐爾『帕里斯的裁判』製作的銅版畫，與提香或吉奧喬尼的『田園音樂會』。

迷你用語解說

印象派：揭示印象主義的畫家們的總稱。「印象派」一詞，是來自莫內送到展覽會的『日出‧印象』。特徵是輕快的筆觸、明亮的色調以及明瞭形狀的描寫表現。

落選者展：展示曾經送到沙龍（參閱P84）參選、卻沒入選的作品群的展覽會。由皇帝拿破崙3世召開。當時有許多現在的名作參展，如馬奈『草地上的午餐』、惠斯勒的『白色交響曲』等等。

74

了解更多吧！

馬奈先生的說明書

頭腦

最喜歡大海，16歲時立志「加入海軍」。曾經上船當水手研習生，由於二次海軍兵學校的考試失敗，只好放棄夢想。如果他考上的話，也許馬奈先生這名畫家就不存在了。

眼睛

馬奈先生與庫爾貝兩人水火不容。「不要畫黃色的宗教畫！」等等，兩人總是批評對方的畫作。在第2次巴黎萬國博覽會時，兩人分別在特設會場舉辦個展，但是兩個人似乎都興趣缺缺的樣子。

嘴巴

馬奈先生平常相當毒舌，但是追求女朋友時也會講甜言蜜語。受到女性歡迎，與馬奈先生關係深厚的畫家摩里索特・貝爾特與弟子愛娃・貢薩列斯，為了爭奪馬奈先生，似乎激出不少火花。

身體

相當時髦，完全不遜於以流行著稱的波德萊爾。第一次與摩里索特姊妹見面時，他還穿戴著絲質禮帽、燕尾服搭配手杖等等紳士服裝。摩里索特姊妹立刻就迷上美好的馬奈先生了。

馬奈先生是什麼樣的人物!?

在名門成長的少爺。並不是完全不知世事，偶爾也會冷眼看世間，口吐毒言，讓家人嚇一跳。不管發生什麼事，對待他人都不忘禮儀，總是保持冷靜的態度。因此，有時也會給對方一股「冷淡」的印象。個性認真，重視秩序與規律，討厭破壞規律的人，還有吵鬧的人。

竇加

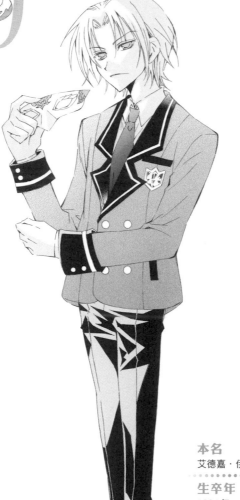

父親是出身貴族的富裕銀行家。曾經以律師為目標，後來放棄並師事安格爾的弟子──拉莫特，進入藝術的世界。1865年，歷史畫首度被沙龍獲選，開始描繪都會風格的主題與風俗的主題。晚年罹患眼疾，因此改為製作雕刻。享年83。

本名
艾德嘉·伊萊爾·日耳曼·竇加

生卒年
1834年～1917年

出生地
法國 巴黎

相關關鍵字
多明尼克·安格、埃米爾·左拉、雷諾瓦、反猶太主義、古斯塔夫·摩羅、粉彩、德拉克洛瓦、莫內、舞者

Illustration & Comic：仁和川とも

由於寶加的個性非常難相處，又喜歡嘲諷別人，所以與畫家朋友之間的衝突不斷。雖然他被歸類在印象派，比起風景或戶外光線，他對於現實世界的人們與生活的描寫更感興趣。受到被他尊為大師的安格爾影響，他很重視線條與素描，透過舞者系列捕捉真實運動的瞬間。

獻給少女的♥好萌！的軼事

粗暴的傲嬌！？愛嘲諷的寶加，他的弱點是？

寶加是欺壓性強大的毒舌家，討厭孩子、動物、花朵等可愛事物，最有名的就是對別人的粗暴態度。當朋友招待他到家裡用餐時，寶加卻決定當場的所有規矩：不准在餐桌裝飾鮮花、不准使用奶油、禁用香水等等，規定其他客人遵守有如軍隊般的紀律。朋友回憶寶加時表示：「這個人唯一的樂趣就是批評別人。」

雖然寶加如此任性妄為，年輕時與朋友瓦雷爾斯吵架後，因為太難過所以寄了道歉信；當他尊敬的畫家摩羅回老家時，也曾經寄出寫著「請你趕快回來！」這般老實誠懇的信件，流露出脆弱的一面。也許他其實是個擁有纖細心靈的人吧！

一句話筆記

寶加的代表作品：『歌劇院的舞蹈教室』(奧塞美術館)、『舞台上的芭蕾舞排演』(奧塞美術館)、『舞台上的兩個舞者』(科爾陶德學院畫廊)、『舞蹈路』(奧塞美術館)、『謝幕』(奧塞美術館)及其他。

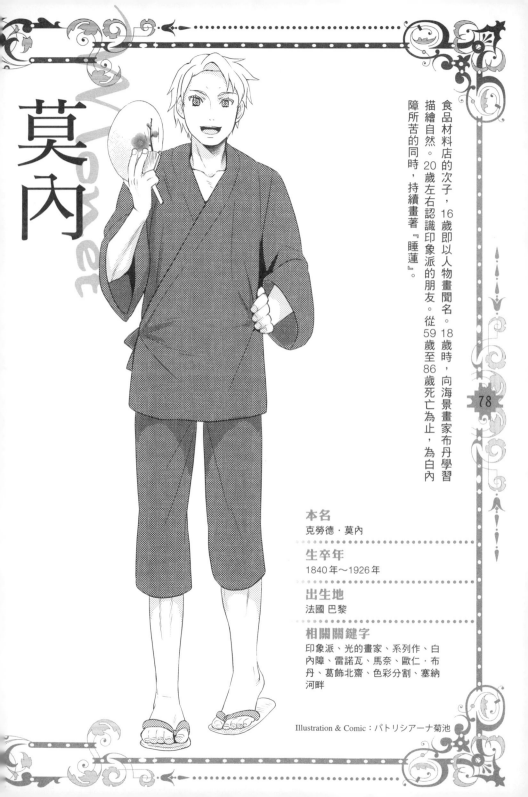

莫内

Monet

食品材料店的次子，16歲即以人物畫聞名。18歲時，向海景畫家布丹學習描繪自然。20歲左右認識印象派的朋友。從59歲至86歲死亡為止，為白內障所苦的同時，持續畫著『睡蓮』。

本名
克勞德・莫內

生卒年
1840 年～1926 年

出生地
法國 巴黎

相關關鍵字
印象派、光的畫家、系列作、白內障、雷諾瓦、馬奈、歐仁・布丹、葛飾北齋、色彩分割、塞納河畔

Illustration & Comic：パトリシアーナ菊池

蒙瑪特是位於巴黎北部的區域。這裡住著許多知名的印象派畫家。莫內在這裡與其他印象派畫家建立深厚的情感。即使到了20世紀，印象派成員幾乎都亡故後，莫內還是精力十足的持續發表作品。

（略）

和雷諾瓦在一起！
兩人共度的那個夏天

莫內和雷諾瓦的交情特別好，兩個人曾經一起到鄰近布吉瓦爾塞納河畔的度假勝地「蛙塘」，研究映在水面的光線反射。由於兩個人在畫布並排在一起作畫，所以畫作多為同一主題，幾乎相同的構圖。印象派的畫風就是由兩人的畫作中誕生的。

「為了過著貧窮生活的莫內」，雷諾瓦平常都會將母親做的麵包送給他，對他照顧有加。雖然雷諾瓦的日子也不好過，也許是在照顧莫內時發現箇中的喜悅吧。雷諾瓦在給朋友的信上炫耀般的寫著：「就算沒有東西吃，有莫內這麼棒的朋友就很幸福了♪」。

献給少女的♥好頑！的軼事

一句話筆記
莫內的代表作品：『睡蓮』（國立西洋美術館等）、『睡蓮池』（橘石美術館等）、『象鼻海岸』（島根縣立美術館）、『日落時的稻草堆』（埼玉縣近代美術館）、『撐洋傘的女人』（華盛頓國家藝廊）及其他。

說到莫內當然是『睡蓮』！品味光與色彩的變化

人稱「光的畫家」的莫內，最有名的就是追求隨著時間與季節改變的光線與色彩的變化。同樣的光景只在一瞬之間，即使是相同的主題也用完全不同的表情表現，莫內刻意用各種不同的表現，製作許多的系列作。其中最有名的就是描繪庭院中睡蓮池的『睡蓮』。全部超過200幅以上，在全世界都看得到。最有名的就是佔了巴黎橘園美術館兩個房間的『睡蓮』大壁畫。

莫內受到東方繪畫，特別是廣重與歌麿等浮世繪的強烈影響。在莫內的『睡蓮』登場之前，西方繪畫史中從未出現以睡蓮為主題的作品。可以感受到莫內不被西方美術傳統束縛的自由。

老師，你一直畫著睡蓮，不會覺得膩嗎？

不會膩哦！

你看，自然很偉大耶！

陽光不同的照射，光線看起來的樣子就不一樣了！

我想要表現的是即使只經過一小段時間，卻已不同的光景。

老師……！

不過，最大的理由是這個主題可以賣個不錯的價錢吧！

把我的感動還來！！

莫內利用分割筆觸，捕捉戶外瞬間的光線、水面的反射、分散的室外光線等等。他將熱情投注在表現與時俱變的光線狀態上，只用色彩與光影的差異，畫出同一場景的每一個瞬間。『睡蓮』在日本也是很受歡迎的作品。

迷你用語解說
色彩分割：所有的色彩是由原色構成的，所以可以將某個顏色分成原來的顏色（元色）。例如色彩分割紫色時，即可分出原色紅色與藍色。
分割筆觸：指的是將分割後的色彩排在一起的筆觸。印象派為了表示光線所創造的技法之一。

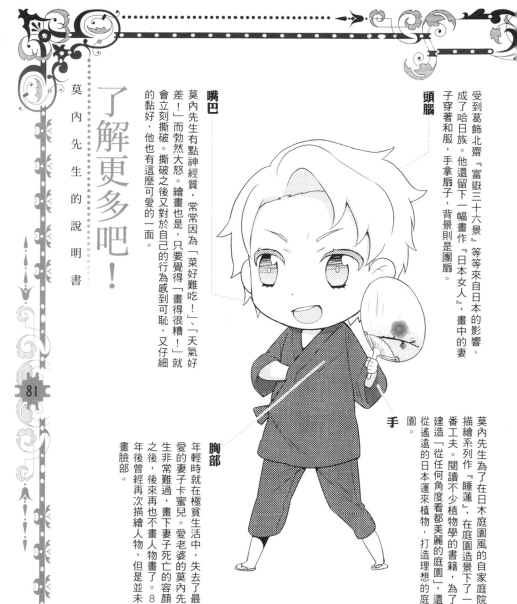

了解更多吧！

莫內先生的說明書

頭腦

受到葛飾北齋『富嶽三十六景』等等來自日本的影響，成了哈日族。他還留下一幅畫作『日本女人』，畫中的妻子穿著和服，手拿扇子，背景則是團扇。

嘴巴

莫內先生有點神經質，常常因為「菜好難吃！」、「天氣好差！」而勃然大怒。繪畫也是，只要覺得「畫得很糟！」就會立刻撕破。撕破之後又對於自己的行為感到可恥，又仔細的黏好，他也有這麼可愛的一面。

手

莫內先生為了在日本庭園風的自家庭院描繪系列作『睡蓮』，在庭園造景下了一番工夫。閱讀不少植物學的書籍，為了建造「從任何角度看都美麗的庭園」，還從遙遠的日本運來植物，打造理想的庭園。

胸部

年輕時就在極貧生活中，失去了最愛的妻子卡蜜兒。愛老婆的莫內先生非常難過，畫下妻子死亡的容顏之後，後來再也不畫人物畫了。8年後曾經再次描繪人物，但是並未畫臉部。

莫內先生是什麼樣的人物!?

說著怪腔怪調的大阪腔，開朗無邪的哈日族男子。和雷諾瓦是超級好朋友，兩人在窮困時曾經一起分食少少的餐點。此外，不管是儲蓄還是與他人往來，都很得心應手，有著機靈的一面。最喜歡江戶時代的日本，每次提到這個話題就可以連續說上幾小時。

雷諾瓦

裁縫之子。年幼時遷居巴黎，在瓷器廠工作。於格萊爾的繪畫教室認識莫內、希斯里等人，參加第一屆印象派畫展。擅長風景與人像的彩色畫家，成名後晚年於南法度過，並且於該處永眠。

本名
皮耶・奧古斯特・雷諾瓦

生卒年
1841 年～1919 年

出生地
法國 里蒙

相關關鍵字
巴迪紐爾派、印象派、莫內、阿爾弗雷・希斯里、拉波蒂、高更、夏邦提耶、亞琳・夏莉歌、裸女、塞尚、寇雷特莊園

Illustration & Comic：パトリシアーナ菊池

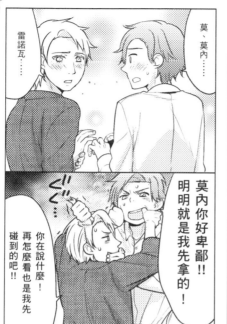

反傳統的年輕畫家團體巴迪紐爾派，就是後來的印象派。雷諾瓦與莫內等人，在巴迪紐爾（現在巴黎17區邊界）共用一個畫室。凡汀‧拉圖爾的『巴迪紐爾的畫室』十分值得一看。

熱愛繪畫的爽朗青年也很擅長待人接物!?

雷諾瓦非常喜歡作畫。在繪畫教室裡，當老師格萊爾說：「你是為了自己的興趣畫畫吧？」雷諾瓦回答：「如果不喜歡的話，就不會畫畫了！」這是一個有名的軼事。就連右手骨折時，他還是沒有放棄作畫，甚至用左手畫圖。

但是除了繪畫之外，雷諾瓦對其他事情都很馬虎，像是找畫中的模特兒等等，都是交給弟弟一手包辦。

由於他個性親和、溫厚，所以有許多朋友與畫家同好。就連個性有缺陷的竇加，他也是一開始就處得很好。他和難相處的塞尚也有交流。當塞尚因劈腿風波到雷諾瓦家避難時，雷諾瓦也溫情的歡迎他，似乎很會照顧人。

一句話筆記

雷諾瓦的代表作品：『煎餅磨坊的舞會』（奧塞美術館）、『傘』（倫敦國家畫廊）、『坐在椅上的女孩』（橋石美術館）、『穿紅衣的女子』（東京富士美術館）及其他。

描繪庶民天真的歡樂姿態

『煎餅磨坊的舞會』

『煎餅磨坊的舞會』畫的是位於巴黎蒙瑪特郊外的舞廳。這裡是無法參加正式舞會的巴黎庶民，以及年輕藝術家們聚集、休憩的場所。

雷諾瓦在這幅作品中，捕捉了各種變化的光線與色彩，在地面與人物上落下藍色、黃色與紫色的斑點狀陰影，形成了過去沒有人呈現過的表現效果。這樣的效果是由於顏料尚未在畫布乾涸時混合，或是點落白色的高光造成的。

據說，雷諾瓦在畫這幅畫時，是將130.8×175.3cm的大畫布帶到舞廳的院子裡。每次都要將畫布搬到人聲鼎沸的現場，其實是極為困難的工作。因此也有人說他是在現場畫小型的底稿，再到畫室完成的。

當時，像『煎餅磨坊』這樣的地方，給人一種頹廢、憂鬱的印象。有人認為雷諾瓦的畫有別於舞廳原本模樣的歡樂表現，表示他的內心是開朗的。梵谷、羅特列克、畢卡索也曾經在同樣的地點描繪相同的主題，卻都是亮度較低的作品。

迷你用語解說

沙龍展：也稱為官方畫展，指的是皇家展示會。這是庶民可以看到畫家作品的唯一機會。

洛可可藝術：產生於18世紀，特徵是優美、精練、官能性。也以高裝飾性聞名。雷諾瓦非常喜歡洛可可藝術。

了解更多吧！

雷諾瓦先生的說明書

手腕

購買作品，支持著年輕雷諾瓦先生的金主之一，是出版界的大人物夏邦提耶。雷諾瓦先生曾以御用畫家之姿，描繪夏邦提耶家的肖像畫，也曾經在夫人舉辦的文藝沙龍露臉。

胸部

雷諾瓦先生以暗戀的莉絲·特雷歐為模特兒，製作了10幅以上的作品。由於草食系的關係，一直停留在單戀階段，不敢更進一步。當她和別的男性結婚時，據說雷諾瓦先生還送她肖像畫當賀禮。

肺

溫厚的雷諾瓦先生，總是溫柔的接待難相處的塞尚。1882年，雷諾瓦先生拜訪住在南法埃斯塔克的塞尚，途中罹患肺炎，就連塞尚都拼命的照顧這位好友。

肚子

在雷諾瓦先生40歲時，與小自己18歲的妻子亞琳·夏莉歌結婚。3個兒子都遺傳了藝術家的DNA，長男皮耶是演員，次男尚是電影導演，三男克勞德是製作人。

雷諾瓦先生是什麼樣的人物！？

非常熱愛繪畫的爽朗青年。有著如少年般純真無邪的部分，不為金錢，也不為名譽，只是因為喜歡而畫圖。凡事都抱著非常正面的思考，個性開朗，常常擔任好朋友莫內的談天對象。很重感情，只要有人遇到麻煩，都無法置之不理，有著喜歡照顧別人的一面。

Bijyutsu Danshi

日本繪師聊天室

這個專欄要請到日本有名的繪師們，請他們談談他們自己的代表作，以及當時的繪畫情況！這是個有驚喜、有笑點的座談會，也許可以對日本繪畫多一點了解!?

狩野：啊～，呃，那麼我們開始座談會吧……。

尾形：我有問題！小永德，我們為什麼會聚在一起呢？

狩野：要讓我們4個人談一下日本的繪畫。還有，正式的場合不要叫我「小永德」。

尾形：放蕩小孩就是這一點不行啊

尾形：我可不想被連房間都沒辦法收拾整齊的人說啊～。

狩野：那邊，別再吵架了！……雪舟有什麼要講的嗎？

雪舟：……（呼呼呼）。

狩野：啊！笨蛋，有人在書桌上畫老鼠嗎……我對於座談會的進行感到不安了……。

完成日本獨特水墨畫的雪舟

尾形：小雪舟年紀最大，所以讓他第一個解說比較好吧？我記得他畫的是水墨畫吧？

雪舟：對……我到明朝的中國去學水墨畫……。

尾形：到中國去的時候，畫的是『四季山水圖』吧？

雪舟：我聽說這幅畫接近當時明朝流行的畫風。

葛飾：明朝有什麼擅長繪畫的老師呢？

狩野：雪舟的老師是拙或周文等室町水墨畫的前輩吧。但是確定水墨畫為日本繪畫的一派的是雪舟吧。

雪舟：你這樣說的話……（害羞）。

葛飾：完成日本獨特水墨畫的功績，倒是不能否認啦。

尾形：先不要管自尊心強的江戶男兒！代表作應該是『秋冬山水圖』吧？現在被當成國寶的那幅？

葛飾：自尊心強嗎……？

在時代的權力者之下創造桃山時代形式的狩野永德

狩野：啊！接著輪到第二大的我來解說了！首先說一下代表作品吧。有好多啊……硬要說的話，應該是金屏風的『唐獅子圖』吧。

尾形：在位高權重的織田信長、豐臣秀吉的超級寵愛下畫圖呢。還畫了織田的安土城、豐臣的聚樂第與大坂城的障壁畫。明明個性超認真的。

雪舟：結果不停的被逼著工作，幾乎要過勞死……。

狩野：我不覺得我被逼著工作。我只要能畫畫就很幸福了。

葛飾：巨樹表現（※由永德創造，誇強表現巨樹的描繪手法）是其他繪師拼了命也要模仿的手法吧？狩野的表現方式成了象徵桃山時代的形式呢……。

尾形：金屏風果然是男人的地位象徵呢～！一定要畫個一次才行！

葛飾：對於花錢如流水，搞到破產的尾形來說，金屏風的確很適合你耶！

尾形：這可是迎合大眾，只畫熱賣作品的浮世繪師一輩子都不會懂的醍醐味哦！

狩野：雪舟！不准睡！北齋和光琳也不准互瞪，真是的，頭好痛啊……。

雪舟：好想睡……！（倒）。

狩野：好好參加座談會！啊，真是的，頭好痛啊……。

在放蕩人生中打造華麗裝飾的尾形光琳

尾形：嗨～嗨～！輪到我了！代表作是『燕子花圖屏風』。

葛飾：哇！可別把他當成一流繪師了。年輕時沈

Illustration：吉本ルイス

迷於能劇與飲酒，花光父親的家產之後，因為生活困苦才致力於畫業上吧！

狩野：北齋，話別說得這麼狠。有時候光琳是透過玩樂時認識的人們，才得到工作的。事實上，光琳曾經畫過玩樂同伴的京都鑄幣所官員—中村藏之助的肖像畫。

雪舟：……『燕子花圖屏風』用了多少顏色呢？

尾形：哦！不愧是畫聖！著眼點果然不一樣呢～。使用的顏色大約只有5種，可是看不出來吧？這和以單純化的對象與高雅配置呈現華麗感的小宗達（※俵屋宗達）可說是完全相反呢。我

過。

尾形：最後是死小孩……北齋嗎？

葛飾：你再給我說一次試試看……

狩野：北、北齋！你的代表作就是那個吧。

葛飾：（嘆氣）『富嶽三十六景』。

狩野：剛開始就如同題名，是36幅圖，後來因為評價不錯所以追加了10幅吧。其中的「神奈川沖浪裏」、「凱風快晴」，只要是日本人應該都有看過。

葛飾：也是我自己創造的新形式。很厲害吧～？

葛飾：也沒有厲害到要自己講出口吧！

自號「繪畫狂人」建構許多個世界的葛飾北齋

尾形：咦～筆名好像是「繪畫狂人」，還畫了西洋風景版畫、風景版畫、肉筆美人圖、讀本插圖嘛。我最討厭這種毫無情操的傢伙了～。

狩野：我才希望被你討厭呢。

葛飾：在『富嶽三十六景』的跋文（如後記般的文章）中，寫著「如果能活到一百二十歲，我應該可以將萬物畫得栩栩如生吧！」……可惜在90歲就倒下了。

雪舟：……吵死了。

葛飾：噗噗！這是中二病吧！……肚子好痛……

狩野：尾形…北齋的妖怪圖好酷……

雪舟：對了，那是用了當時流行的遠近法，畫成的浮世繪吧……我……最怕這種可以看到血管，或是骸骨了……

尾形：不如看看北齋的筆名吧。「畫狂老人卍」。

葛飾：噗噗！我絕對不會原諒你。（撲過去）

狩野：唉，結果是這樣……嗚……我的胃……

雪舟：……嘶嘶（ZZZ）。

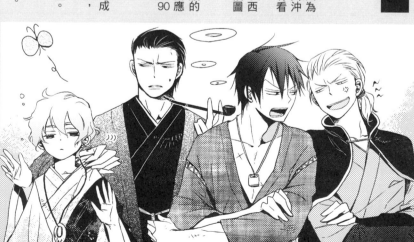

雪舟
1420年～1506年

狩野永德
1543年～1590年

葛飾北齋
1760年～1849年

尾形光琳
1658年～1716年

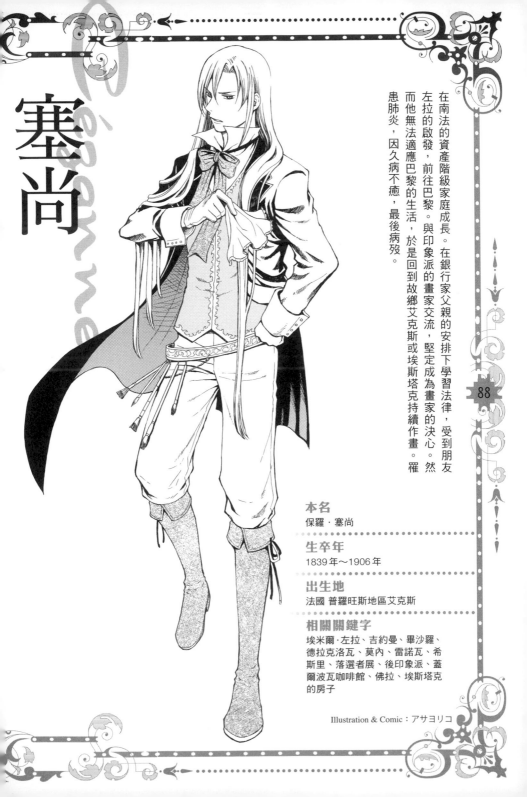

塞尚

在南法的資產階級家庭成長。在銀行家父親的安排下學習法律，受到朋友左拉的啟發，前往巴黎。與印象派的畫家交流，堅定成為畫家的決心。然而他無法適應巴黎的生活，於是回到故鄉艾克斯或埃斯塔克持續作畫。罹患肺炎，因久病不癒，最後病歿。

本名
保羅·塞尚

生卒年
1839年～1906年

出生地
法國 普羅旺斯地區艾克斯

相關關鍵字
埃米爾·左拉、吉約曼、畢沙羅、德拉克洛瓦、莫內、雷諾瓦、希斯里、落選者展、後印象派、蓋爾波瓦咖啡館、佛拉、埃斯塔克的房子

Illustration & Comic：アサヨリコ

將指尖套進手套前端，完全密合。這一點很重要。

你以為「有戴手套就可以放心」了嗎？太天真了！我才不會做這種蠢事。

沒錯，「手套再加上鑷子」！

然後是口罩……雖然眼睛看不到「它」還是要小心為上！

我的信有那麼髒嗎？

塞尚捕捉自然的圓柱體、球體、圓錐體，發現繪畫構圖與色彩的價值，因而被稱為「現代繪畫之父」。他的潔癖非常嚴重，只要衣服被別人稍微摸了一下，他會不斷不斷的挖掉那個部分。如果摸的人是不認識的女性，他的潔癖會更嚴重。

獻給少女的♥好萌！的軼事

老是板著臉，但是本性溫柔？解救被欺負的小個子左拉

塞尚討厭人類，個性很難相處。對於別人總是一副愛理不理的態度，偶爾還會口吐惡言，但是他堅信友情是最重要的美德。塞尚在中學時，認識後來成為小說家的超級好朋友──左拉。當左拉被同學欺負，塞尚靠著毒舌與腕力救了他。兩人都有成為藝術家的共通夢想，所以感情急速升溫，發展成連週末都一起過的交情。當左拉隨家人搬到巴黎時，塞尚寄了好幾封內容寫著「自從你離開之後，我每天都意志消沉」的信給左拉。左拉也抱著同樣的想法，兩人之間往來的信件非常的多。後來塞尚總於拼命說服父親，前往左拉所在的巴黎，以畫家為目標。

一句話筆記

塞尚的代表作品：『蘋果籃』(芝加哥美術研究所)、『蘋果和柳橙的靜物』(奧塞美術館)、『穿著條紋衣服的塞尚夫人』(橫濱美術館)、『聖維克多山』(冬宮博物館)、『水浴』(大原美術館)及其他。

迷你繪畫解說

以粗曠筆觸表現的
塞尚的焦慮

從1905年左右起，連續製作的3幅系列大作『水浴女圖』。其中由巴尼斯基金會收藏的是『沐浴者』。據說塞尚是從羅浮宮臨摹的古代維納斯，以及馬奈初期描繪的精靈等作品得到靈感。

裸女呈現肉感的印象，可以從中感到塞尚回歸最初期—原始個性強烈作品的意志。粗曠的筆觸，色彩豐富的畫面，給觀賞者強烈的存在感。此外，被削去眼睛與性器官的右側裸女等等，充滿苦惱的畫面，有人解釋這是因為塞尚無法將自己眼睛所見的事物完全表現在畫布上，因而感到焦慮。

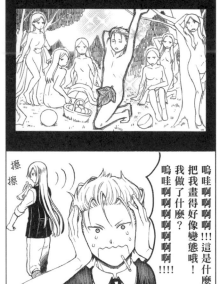

包含素描、版畫，光是水浴圖，塞尚就製作了200幅以上。在給左拉的信上也寫著到河邊玩的回憶等等，對塞尚來說，應該是一個熟悉的題材。塞尚的水浴圖也受到畫家同伙的愛好，烏依亞爾與波納爾也在他們的畫中，隨性的擺設塞尚的水浴圖。

迷你用語解說

後印象派：主要指塞尚、梵谷、高更。將重點放在自己的觀點上，以用繪畫表現觀念與感情為目標。

立體主義：以二次元描繪三次元對象的新方法。命名由來是喬治·布拉克『埃斯塔克的房子』如同小小的CUBE（立方體）。畢卡索與布拉克受到塞尚理論的影響，而創造這個方法。

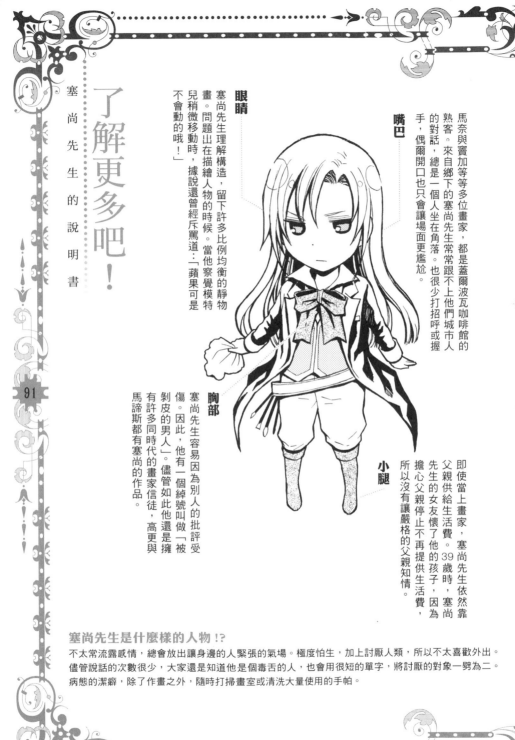

了解更多吧！

塞尚先生的說明書

眼睛

塞尚先生理解結構這畫。問題出在描繪人物的時候。當他察覺模特兒稍微移動時，據說還曾經斥罵道：「蘋果可是不會動的哦！」

留下許多比例均衡的靜物

嘴巴

馬奈與竇加等等多位畫家，都是蓋爾波瓦咖啡館的熟客。來自鄉下的塞尚先生常常跟不上他們城市人的對話，總是一個人坐在角落。也很少打招呼或握手，偶爾開口也只會讓場面更尷尬。

胸部

塞尚先生容易因為別人的批評受傷。因此，他有一個綽號叫做「被剝皮的男人」。儘管如此他還是擁有許多同時代的畫家信徒，高更與馬諦斯都有塞尚的作品。

小腿

即使當上畫家，塞尚先生依然靠父親供給生活費。39歲時，塞尚先生的女友懷了他的孩子，因為擔心父親停止不再提供生活費，所以沒有讓嚴格的父親知情。

塞尚先生是什麼樣的人物！？

不太常流露感情，總會放出讓身邊的人緊張的氣場。極度怕生，加上討厭人類，所以不太喜歡外出。儘管說話的次數很少，大家還是知道他是個毒舌的人，也會用很短的單字，將討厭的對象一劈為二。病態的潔癖，除了作畫之外，隨時打掃畫室或清洗大量使用的手帕。

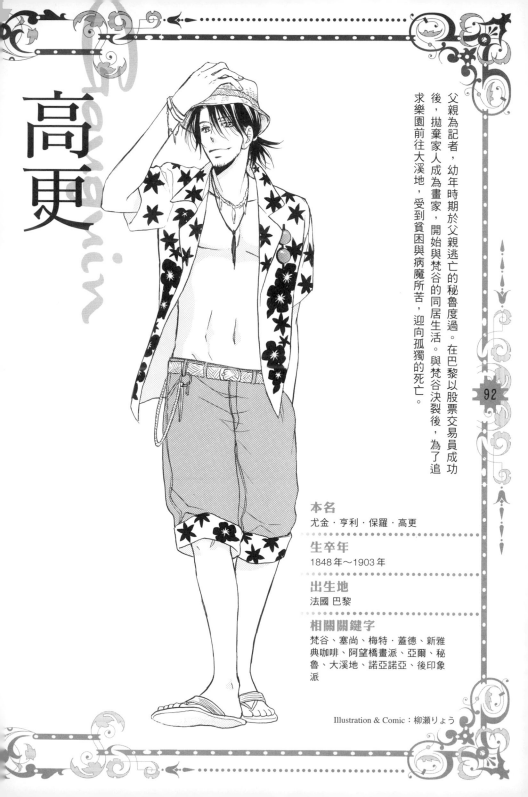

高更

父親為記者，幼年時期於父親逃亡的秘魯度過。在巴黎以股票交易員成功後，拋棄家人成為畫家，開始與梵谷的同居生活。與梵谷決裂後，為了追求樂園前往大溪地，受到貧困與病魔所苦，迎向孤獨的死亡。

本名
尤金・亨利・保羅・高更

生卒年
1848 年～1903 年

出生地
法國 巴黎

相關關鍵字
梵谷、塞尚、梅特・蓋德、新雅典咖啡、阿望橋畫派、亞爾、秘魯、大溪地、諾亞諾亞、後印象派

Illustration & Comic：柳瀬りょう

高更因為對印象主義的反動而揭示綜合主義，為重視精神性更甚於現實的阿望橋畫派中心成員。他深愛著由梵谷所畫的向日葵，晚年亦畫了一幅『扶手椅上的向日葵』。即使兩人感情生變，高更對梵谷似乎依然無法忘懷。

獻給少女的 ♥ 好萌！的軼事

即使關係惡化仍未停止書信往來？
與梵谷因個性投合而同居

高更在成為畫家之前，是一位沈默寡言的男子。他將妻子留在家中，突然開始藝術活動。同為後印象派畫家的梵谷，與這位「堅持步上自我道路」的男子的邂逅，就在由梵谷的弟弟──高更有著密切的交流。兩人命運的邂逅，就在由梵谷的弟弟──提歐所主辦的展覽會上。

當年長的高更向梵谷講解時，梵谷熱心的傾聽他理智的話語。兩人一拍即合，於是在亞爾展開同居的生活。這時高更與梵谷描繪相同的對象，愉快的度過兩人世界。發生那起有名的割耳朵事件後，也許高更在事件後還是很照顧梵谷，親密的書信往來一直持續到梵谷自殺為止。

一句話筆記
高更的代表作品：『梵谷畫向日葵』（梵谷美術館）、『我們從哪裡來？我們是誰？我們往哪裡去？』（波士頓美術館）、『芳香的大地』（大原美術館）、『亞爾的阿里斯康景色』（捐保日本東鄉青兒美術館）、『大溪地的女人』（奧塞美術館）及其他。

代替遺書的大作！
從人類誕生到死亡的表現

『我們從哪裡來？我們是誰？我們往哪裡去？』畫寬139.1cm、長374.6cm，是高更最大幅的繪畫。

這是高更在歷經病魔、女兒愛蓮之死、經濟方面的窮困等等苦難，可說是於絕望期著手的遺言性作品。

左上角以法文寫著哲學性的標題。

畫面中有許多的大溪地女性，由右起依序表現幼年期、成年期、老年期等三個時代。人們認為伸長手想要摘取高處枝幹上水果的少女，表現了人類的生活方式與自然之間的關係。

將水果送到嘴邊的人物，想要摘取高處枝幹上水果的少女，表現了人類的生活方式與自然之間的關係。

終結這個故事的老婆婆，則是在畫面左側等待死亡的老婆婆。據說這是高更本人的模樣。

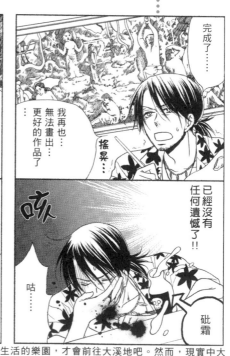

94

貧苦不堪的高更，也許是為了到一個不用擔心生活的樂園，才會前往大溪地吧。然而，現實中大溪地不過是個觀光地罷了。高更依然過著窮困的生活，又接到女兒的訃音，在完成作品後服用大量砒霜意圖自殺，所幸還是保住一命。

迷你用語解說
分隔主義：源於中世紀的有線七寶燒，用粗的輪廓線切割平板色彩面的表現手法。高更用這種手法描繪了許多作品。
阿望橋畫派：以高更為首，艾米爾・貝爾納、保羅・塞呂西耶、查爾・拉斐爾、德漢等人。特徵是清晰的輪廓線、概略的形態、平板的色彩面。

了解更多吧！

高更先生的說明書

頭腦

高更先生從海軍轉職為股市交易員。頭腦聰明，事業成功。結婚後也生了五個孩子。由於股票暴跌失去工作，於是興起了當畫家的念頭。但是他的畫完全賣不出去，最後妻子帶著孩子回娘家去了。

手

腳

高更先生小時候住在秘魯。當了見習船員，又成為貿易公司的商務人士，前往巴拿馬，過著持續流浪的人生。為追求樂園，高更先生最後來到大溪地。

即使在梵谷死亡後，高更先生依然畫了『向日葵與靜物』，在『芳香的大地』中，女性將手伸向小小的向日葵，留下與向日葵有關的畫作。也許這是對梵谷的追思吧！

腳跟

高更先生因為一些小爭吵傷了後腳跟。搬到大溪地之後，他還是受到舊傷、心臟病、酒精中毒、皮膚病所苦。他並未回歐洲接受治療，而是在希瓦瓦島死亡。原因是心臟病發作。

高更先生是什麼樣的人物!?

個性反覆無常，特立獨行，雖然對每個人都很親切，但為了不讓任何人深入自己的心靈，防範得滴水不漏。儘管說話態度輕鬆，偶爾也會發出讓人為之一驚的尖銳意見。面對別人的好意，總能巧妙的閃躲，想要與他深入交往難如登天。

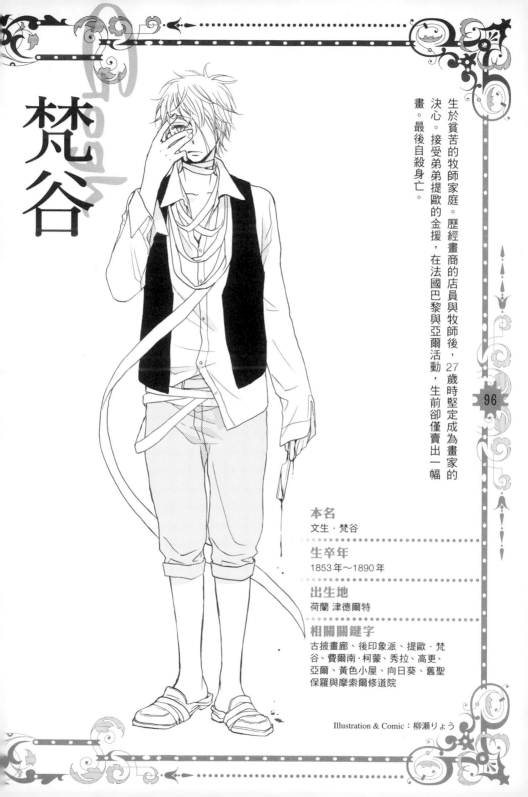

梵谷

生於貧苦的牧師家庭。歷經畫商的店員與牧師後，27歲時堅定成為畫家的決心。接受弟弟提歐的金援，在法國巴黎與亞爾活動，生前卻僅賣出一幅畫。最後自殺身亡。

本名
文生・梵谷

生卒年
1853年～1890年

出生地
荷蘭 津德爾特

相關關鍵字
古披畫廊、後印象派、提歐・梵谷、費爾南・柯蒙、秀拉、高更、亞爾、黃色小屋、向日葵、舊聖保羅與摩索爾修道院

Illustration & Comic：柳瀨りょう

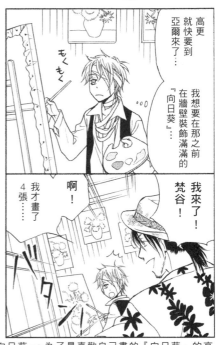

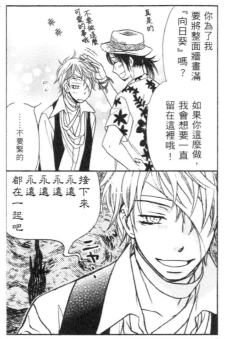

梵谷在搬到亞爾之前，於巴黎時代就開始畫『向日葵』。為了最喜歡自己畫的『向日葵』的高更，梵谷打算在兩人共同生活的房間裡，裝飾總共12幅『向日葵』。但是時間不夠多，他才畫到第4幅的時候，高更就抵達兩人同居的亞爾了。

獻給少女的♥好萌！的軼事

與高更的夢幻同居生活過於順從從最後發瘋!?

梵谷從幼年時期起，就是個反覆無常的任性小孩。固有觀念也很強烈，遇見高更後旋即對他著迷不已。當高更決定來自己居住的亞爾時，他還高興得到鎮上向大家報告。

在夢想已久的同居生活中，梵谷順從的接受高更的建議，持續作畫工作。但是這逐漸形成壓力，梵谷不久就進入精神不穩定的狀態。像是在咖啡店朝著高更丟杯子，或是一直站在沈睡的高更枕邊……。最後終於發生那起有名的割耳朵事件。事件發生後，恢復神智的梵谷多次向身邊的人說：「我想見高更」，但始終未能如願……。

一句話筆記
梵谷的代表作品：『夜晚露天咖啡座』（克羅勒·米勒國立美術館）、『星空』（紐約近代美術館）、『向日葵』（損保日本東鄉青兒美術館等）、『薊花』（保麗美術館）、『杜比尼的花園』（廣島美術館等）及其他。

為了迎接高更
填滿整間房間的「向日葵」畫

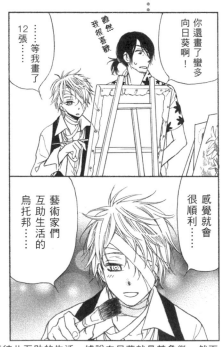

迷你繪畫解說

梵谷的代表作之一『向日葵』，總共有十幾幅。描繪的向日葵又分為3枝到15枝，內容多少有所不同，但是構圖幾乎完全相同。就算說這是為了來到亞爾的高更而畫的，也完全不誇張。梵谷在巴黎時代畫了5幅，在藝術活動最充實的亞爾時期則畫了6幅。

為了表現向日葵壓倒性的生命力與量感，使用了梵谷特徵之一的厚塗技巧，完成了立體感十足的作品。讓人眼睛為之一亮的鮮艷黃色，有一種說法指的是在亞爾時住的「黃色小屋」，也有人說是表示梵谷不安定的精神。

你還畫了蠻多向日葵啊！

雖然我很喜歡

……12張……等我畫了

是嗎……希望你能達成願望

……嗯，一定會實現的。

感覺就會很順利……

藝術家們互助生活的烏托邦……

我和高更

與其他眾多家畜構成的烏托邦…對吧？

梵谷打算創造一個藝術家村，由藝術家集體過著彼此互助的生活。據說向日葵就是其象徵。然而梵谷與高更共同生活2個月後就面臨破局，夢想幻滅的梵谷，進入精神病院後再也不曾畫過向日葵了。

迷你用語解說
日本主義：曾在歐洲流行，在作品中採用日本樣式的藝術運動。
割耳朵事件：與高更同居的時代，梵谷持剃刀攻擊高更，隨後割下自己左耳的事件。事後他自己縫上繃帶，戴著耳蕾帽，將左耳送給熟識的女子。

了解更多吧！

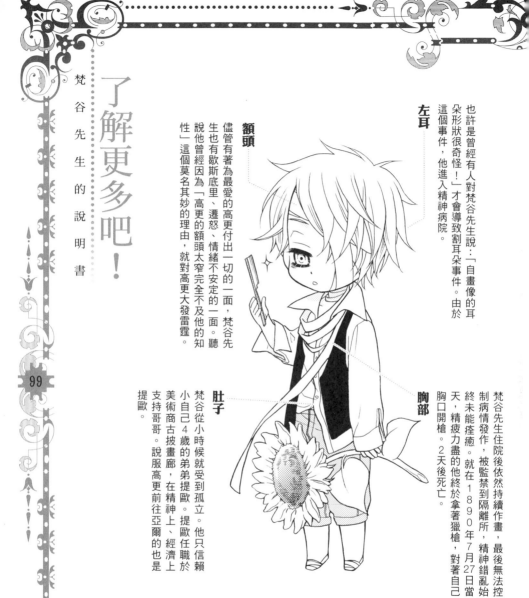

梵谷先生的說明書

左耳

也許是曾經有人對梵谷先生說：「自畫像的耳朵形狀很奇怪！」才會導致割耳朵事件。由於這個事件，他進入精神病院。

額頭

儘管有著為最愛的高更付出一切的一面，梵谷先生也有著歇斯底里、遷怒、情緒不安定的一面。聽說他曾經因為「高更的額頭太窄完全不及他的知性」這個莫名其妙的理由，就對高更大發雷霆。

胸部

梵谷先生住院後依然持續作畫，最後無法控制病情發作，被監禁到隔離所，精神錯亂始終未能痊癒。就在1890年7月27日當天，精疲力盡的他終於拿著獵槍，對著自己胸口開槍。2天後死亡。

肚子

梵谷從小時候就受到孤立。他只信賴小自己4歲的弟弟提歐。提歐任職於美術商古披畫廊，在精神上、經濟上支持哥哥。說服高更前往亞爾的也是提歐。

梵谷先生是什麼樣的人物!?

即使清醒也像在夢中，天馬行空妄想著的少年。不管是誰跟他講話，都很少露出反應。平常乖巧的讓人幾乎忘了他的存在，一旦生氣就會大鬧一場，沒有人能應付，有著歇斯底里的一面。雖然極端討厭人類，只有對高更異常的執著，只要一下子看不到他，就會焦慮不安。

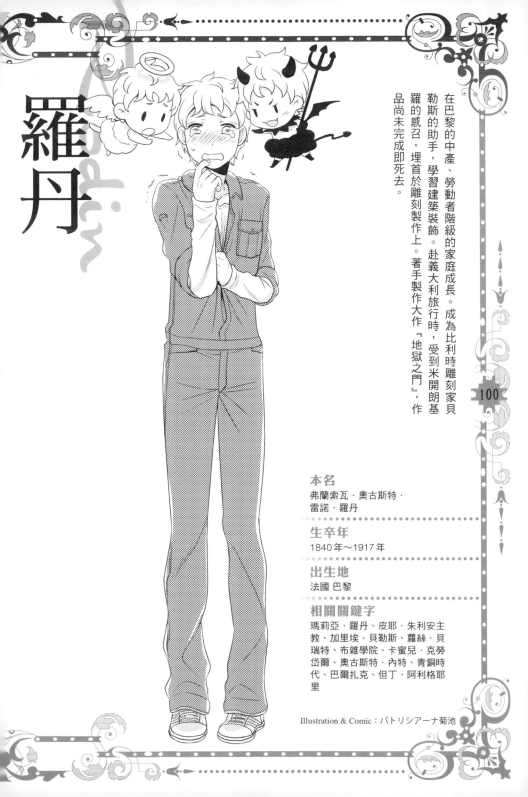

羅丹

在巴黎的中產、勞動者階級的家庭成長。成為比利時雕刻家貝勒斯的助手，學習建築裝飾。赴義大利旅行時，受到米開朗基羅的感召，埋首於雕刻製作上。著手製作大作『地獄之門』，作品尚未完成即死去。

本名
弗蘭索瓦・奧古斯特・
雷諾・羅丹

生卒年
1840年～1917年

出生地
法國 巴黎

相關關鍵字
瑪莉亞・羅丹、皮耶・朱利安主教、加里埃・貝勒斯、蘿絲・貝瑞特、布雜學院、卡蜜兒・克勞岱爾、奧古斯特・內特、青銅時代、巴爾扎克、但丁・阿利格耶里

Illustration & Comic：パトリシアーナ菊池

羅丹為了賺錢，將妻兒留在法國，前往比利時幫忙老師—加里埃·貝勒斯。雖然與老師的感情不錯，但是無法在自己製作的雕像簽上老師貝勒斯的名字，曾經因簽上自己的名字而惹火老師。也許他是個自我主張強烈的人吧！

獻給少女的♥好萌！的軼事

詩人里爾克也熱烈的愛慕著…
受到許多人愛戴的羅丹

羅丹的個性內向，總是以溫和穩重的態度對待他人。再加上他的作品非常棒，他的身邊自然聚集了崇拜者與女性。

其中深深戀慕著羅丹的知名藝術家，是德國詩人里爾克。他還著有『羅丹論』，並且頻繁造訪羅丹的工作室。也許是為了回應他稱得上熱烈的善意，羅丹邀請他擔任私人秘書。但是在某件誤會之下，羅丹無預警的開除了里爾克。不明究理的里爾克還寫了一封：「我深深的受到傷害」的哀淒信件給羅丹。即使受到悲慘的對待，里爾克對羅丹的心情依舊不變。不和後一年，羅丹為了重修舊好，邀請他到自己的家裡，里爾克還喜孜孜的到羅丹的家中。

一句話筆記
羅丹的代表作品：『沈思者』（羅丹美術館）、『吻』（羅丹美術館等）、『青銅時代』（羅丹美術館等）、『地獄之門』（國立西洋美術館）、『加萊市民』（靜岡縣立美術館 羅丹館等）、『巴爾扎克』（札幌藝術之森美術館）及其他。

『沈思者』的模特兒是但丁
沒有固定觀點的雕刻作品

羅丹的代表作中，最有名的『沈思者』其實並不是單一作品，而是構成巨大銅像『地獄之門』的群像之一。『地獄之門』是在但丁『神曲』中登場的門，羅丹以坐在岩石上，沈溺於詩想的但丁為範本製作而成。但是本作品於1889年以單獨作品的名義發表，離開了故事中的世界，獨立成一個雕刻作品。

因此，人物到底在想什麼呢？則要請觀賞者發揮自由的想像力了。

支撐著上半身的右手，以及放在腳上的左手，複雜的姿勢與結實的肌肉……觀賞這個作品並沒有特定的角度。觀賞者可以自己找出比較好的角度，這是近代雕刻的出發點，也是特徵之一。

羅丹！今天你一定要決定是選我還是選她！

這就是我的回答──！！！！！

永遠都要沈思!?

什麼嘛～同時和兩個人交往不就得了

不行唷，心愛的人只能有一個！

我、我……

嗚嗚……

羅丹在情人兼徒弟的卡蜜兒，以及妻子蘿絲之間搖擺不定。到了最後，他還是無法選擇任何一人。「重要的是感動、愛、期待、顫抖、活著。在藝術家之前，我也是個人類！」羅丹如此宣言，度過了符合此言的多情人生。

迷你用語解說
近代雕刻之父：為近代雕刻帶來新潮流的羅丹稱號。20世紀的雕刻以羅丹為出發點，多方向發展。

鑄造：將加熱後呈液體狀的金屬倒入模型中，冷卻後固定成所需形狀的加工方法。鑄造使用的模型稱為鑄型。銅像等類雕刻，只要留下鑄型，即可反覆鑄造並複製。

了解更多吧！

羅丹先生的說明書

頭腦

卡蜜兒發瘋、受到性感的公爵夫人欺騙、失去財產等等，羅丹先生晚年對女性關係相當頭痛。在羅丹先生過世之前，所有的女性紛紛來探望他，請他修改遺書。

歷經美術學院考試3次落榜後，心愛的姊姊死亡。由於過度悲傷，羅丹先生前往修道院。但是院長勸他還俗。也許是判斷他的個性不適合當修道士，是一個只適合當藝術家的人吧！

嘴巴

從小就是一個內向的人，甚至覺得在宿舍和同學一起睡大通鋪很可怕，羅丹先生非常不擅長與他人相處。聽說他很少說話，只喜歡素描，是個不起眼的存在。

胸部

手

羅丹先生成了人氣雕刻家，非常受歡迎。工作室湧進許多女性，希望成為他的徒弟。儘管女性主動接近，聽說他曾說：「這是醫生禁止的…」紳士地拒絕女性的要求。

羅丹先生是什麼樣的人物!?

個性軟弱，優柔寡斷，總是看著別人的臉色過活。肩膀旁隨時都有「天使」與「惡魔」，悄悄說著完全相反的意見，讓他感到相當混亂，遇到A與B的單選題時，總是無法決定。對於這樣的自己感到幻滅，思考自然偏向負面方向。

103

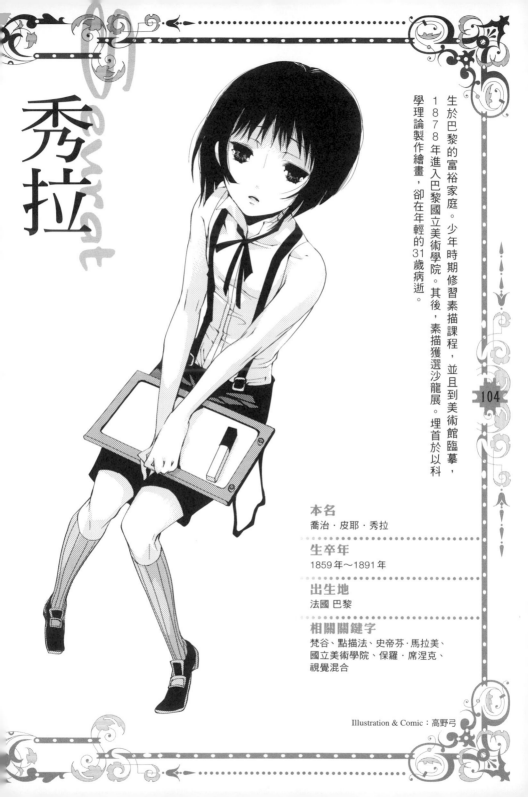

秀拉

Seurat

生於巴黎的富裕家庭。少年時期修習素描課程，並且到美術館臨摹，1878年進入巴黎國立美術學院。其後，素描獲選沙龍展。埋首於以科學理論製作繪畫，卻在年輕的31歲病逝。

本名
喬治・皮耶・秀拉

生卒年
1859年～1891年

出生地
法國 巴黎

相關關鍵字
梵谷、點描法、史帝芬・馬拉美、國立美術學院、保羅・席涅克、視覺混合

Illustration & Comic：高野弓

秀拉研究色彩的科學理論，以科學為基礎製作繪畫。沈默寡言，對於私事保持一貫的秘密主義。據說秀拉的母親直到他臨死之前，才知道他有個未結婚的妻子與年幼的孩子。

獻給少女的 ♥好顏！的軼事

孤獨的秀拉面前的男性!? 與席涅克的情誼

線條纖細、神經質的秀拉，是個內向到甚至和好朋友都無法好好說上話的溫順畫家。在相聚的宴席中，據說他通常都是一個人躲在角落。

就在1884年，愛好孤獨的秀拉身邊出現轉機。他在沙龍遇見生涯的盟友—保羅‧席涅克。也許秀拉在外向開朗的他身上，感到自己沒有的魅力吧！兩人有著深厚的關係，秀拉為了研究色彩理論，接受比自己年輕的席涅克指導。席涅克也受到秀拉作品的影響，後來畫出裝飾性較高的繪畫，兩人彼此共鳴。後來兩人合力主導新印象主義。

一句話筆記
秀拉的代表作品：『阿尼埃爾浴場』（倫敦國家畫廊）、『大傑特島的星期日下午』（芝加哥美術研究所）、『女模特兒』（巴尼斯基金會）、『擦粉的女人』（科特爾藝術研究中心）、『馬戲團』（奧塞美術館）及其他。

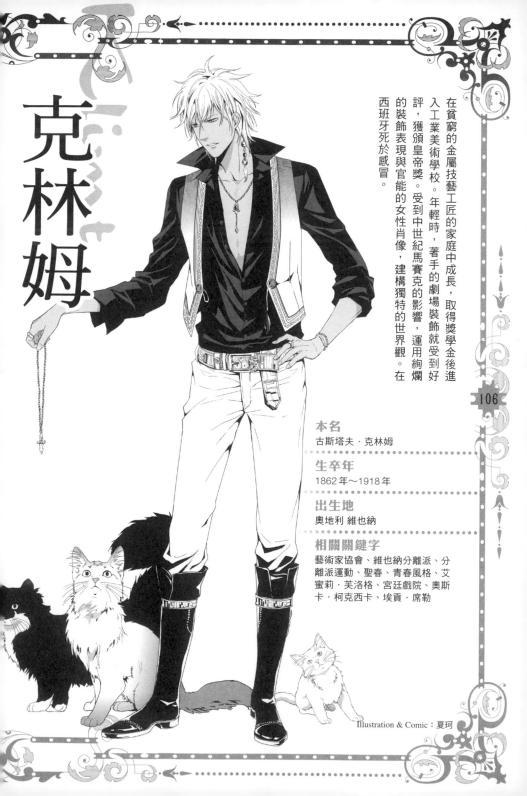

克林姆

在貧窮的金屬技藝工匠的家庭中成長，取得獎學金後進入工業美術學校。年輕時，著手的劇場裝飾就受到好評，獲頒皇帝獎。受到中世紀馬賽克的影響，運用絢爛的裝飾表現與官能的女性肖像，建構獨特的世界觀。在西班牙死於感冒。

本名
古斯塔夫·克林姆

生卒年
1862年～1918年

出生地
奧地利 維也納

相關關鍵字
藝術家協會、維也納分離派、分離派運動、聖春、青春風格、艾蜜莉·芙洛格、宮廷戲院、奧斯卡·柯克西卡、埃貢·席勒

Illustration & Comic：夏珂

各位男性
模特兒們!

我們
一起來摔角吧!

老師!
來丟鐵餅吧!

老師!
現好
在啊
就!
去!

今天天氣這麼
好,來做個啞
鈴體操吧!

肚子餓了

席勒,
去吃飯
吧!

老師!

從優美的畫風中,幾乎無法想像克林姆是個肌肉結實的野性男兒。聽說常常和模特兒們在畫室鍛
練肌肉或摔角。克林姆終身未婚,人稱「情色畫家」的多情男子,據說他死後出現了14個自稱
遺產繼承人的孩子。

獻給少女的♥好萌!的軼事

情色畫家深愛的弟子
與模特兒發展出情人關係!?

克林姆是由保守的藝術家協會
分離的革新運動(分離派)領
袖。著手多項公共事業,完成了
象徵世紀末維也納的藝術。終身
未婚,但是與多位模特兒保持情
人關係,據說也有許多私生子。

充滿成熟情慾的克林姆,特別
寵愛弟子席勒。將自己繪畫的模
特兒介紹給他,或是讓畫商競爭
等等,非常照顧席勒。兩人雖然
相差28歲,卻彼此了解,保持著
有如好朋友的關係。在克林姆於
西班牙染上感冒死亡的半年後,
席勒宛如追從從老師的腳步,也因
同樣的疾病離開人世……。

一句話筆記

克林姆的代表作品:『茱蒂絲』(奧地利美術館)、『吻』(奧地利美術館)、『女人的三個階段』(羅馬國立
近代美術館)、『戴納漪』(私人收藏)、『希望』(加拿大國立美術館)及其他。

107

Bijyutsu Danshi

獻給少女的 藝術家占卜

由生日導出的數字，判定妳的藝術家類型。充滿個性的藝術家，將會溫柔的（？）解說妳不為人知的個性。

1

首先將妳的西元出生年後兩個位數相加！
例：1984年生＝8＋4

2

在1所得的數字，加上妳的生日！
例：9月8日生，所以是……8＋4＋8

3

相加後的個位數就是妳的命運數字哦！
例：20的話命運數字為「0」

0 的妳是……

達文西型藝術家

啊，妳來了嗎？讓我來分析妳的個性吧！嗯……妳具有卓越的柔軟性與豐富的想像力呢！不管在哪個領域，應該都能有一番作為吧。正因為妳很能幹，如果找不到自己真正想做的事情，凡事都會半途而廢，要注意哦！什麼？妳想要改變自己的個性？……嗯！我想到了！人格改造機……接下來要馬上到工作室進行實驗！

1 的妳是……

米開朗基羅型藝術家

來到這裡的妳，對於自己喜歡的事，不惜付出努力與辛勞，但是只要是討厭的事，馬上就會失去幹勁的傢伙。總之就是個頑固又任性的人吧！不過啊，能夠毫無後悔的度過只有一次的人生，這樣的傢伙也不常見，我覺得也不錯啊。還有啊，妳是個怕寂寞的人吧？我不是說我是這種型的人啦……不要逞強，偶爾也坦白的撒撒嬌吧！

2 的妳是……
拉斐爾型藝術家

初次見面。也許我的能力不夠，還是讓我來說明妳不為人知的個性吧！妳是個溝通能力非常強的女孩。不刻意的關懷他人，這點也做得很棒，所以應該會有很多人喜歡妳。只要發揮這種才能，與各種人打好關係，妳應該可以成為比現在更豐富的人。不過要小心不要因為太在意別人，而讓自己累積壓力哦！因為我不想看到妳難過的表情……。

3 的妳是……
卡拉瓦喬型藝術家

我說啊，為什麼要叫我解說啊！啥？讀大字報？「妳是一個可說是熱情到灼熱的人。不管身邊的人如何評價妳，妳的堅強會讓妳貫徹自己覺得正確的事情。只是妳的心靈很脆弱，一旦受到挫折就難以恢復，所以了解自己的極限也很重要」……啊，麻煩死了。叫我做這種事的傢伙，我真的會給你×××哦！呼哈！等著我吧！

4 的妳是……
林布蘭型藝術家

妳想見我？呵呵……冷靜一點。先解說妳的個性吧！妳非常洗鍊，最喜歡高級或優雅的事物，擁有特別的藝術感性呢！為了追求美麗不擇手段，不小心就破財了，這點很難過吧！不想和我一樣破產的話，需要某種程度的妥協呢！不過美麗永遠都是正義，就像我一樣。

5 的妳是……
貝尼尼型藝術家

妳好。歡迎妳來。……妳的個性嗎？妳一定是一個腦筋轉得快，頭腦明晰的人。非常懂得做人處事，一定不會為了生活所苦吧。不過因為妳太無懈可擊了，別人反而會防備妳，或是被認為是個八方美人※，這點要注意哦！我這麼說，也許有人會覺得很沮喪吧？不要緊的，妳只要保持這樣就很棒了。

※ 編註：指八面玲瓏的人。

6 的妳是……
莫內型藝術家

喂，接下來要說明妳的才能，要聽仔細哦！妳是個開朗又討人喜歡的人，喜歡熱鬧的地方，是個喜歡引人注目的人。雖然與別人處得很好，也不會得意忘形。因為妳是一個用錢很有計畫的人，所以將來應該會很安泰吧！俗話說：「十年風水輪流轉」吧？要不要趁這個機會，買一張我的畫呢？

7 的妳是……
高更型藝術家

嗯～？妳來啦。妳想要知道自己的個性？這樣啊……。妳非常穩重，而且是一個很懂得為別人設想的傢伙。所以我想常常有人找妳談心事。不過妳討厭束縛，或是很多人聚在一起，所以容易孤單呢！我覺得這是一種生活方式，所以不會加以否定，但是最好不要固執己見哦？那麼我去幫梵谷買向日葵回家好了……。

8 的妳是……
梵谷型藝術家

我只要有高更在身邊就行了。我才不知道妳的個性呢！不過既然妳人都來了，還是告訴妳吧！妳的個性非常偏激，不過這也不全都是壞事，因為妳可以持續的純粹相信一件事，所以可以使盡全力，自己也不會看場合。啊，這是我有生以來第一次說這麼多話……頭開始痛起來了。叫高更照顧我好了。

9 的妳是……
羅丹型藝術家

由我來說明妳的個性不知道好不好，不過既然都拜託我了，所以不做不行……。妳是一個有點優柔寡斷的人呢……可是由於慎重處理，所以不會有什麼大失敗吧。還有，遇到困難時容易出現逃避的傾向……總是比破滅還好吧……。所以……我要說的是……我也沒辦法判斷是好還是不好。

主要參考文獻

『最新保存版 週刊 世界的美術館 第1卷 第1號』（講談社）

『文藝復興畫人傳』（Giorgio Vasari、譯者：平川祐弘、小谷年司、田中英道 白水社）

『續 文藝復興畫人傳』（Giorgio Vasari、譯者：平川祐弘、仙北谷茅戶、小谷年司 白水社）

『文藝復興雕刻家建築家列傳』（Giorgio Vasari、譯者：森田義之 及其他 白水社）

『米開朗基羅傳（美術名著選書（21））』（Ascanio Condivi、譯者：高田博厚）

『彼得‧布勒哲爾—與羅馬主義共生』（幸福 輝 Arina書房）

『成城大學短期大學部紀要 第一七號』（石鍋真澄 成城大學）

『鑑賞西洋美術史入門』（早坂優子 視覺設計研究所）

『西洋美術101鑑賞導讀』（神林恒道、新關伸也 三元社）

『從名畫學名畫的看法』（早坂優子 視覺設計研究所）

『巨匠教你繪畫的看法』（視覺設計研究所）

『膺作王達利—超現實與醜聞天才畫家的真實』（Stan Lauryssens、譯者：榆井梧一Aspect）

『被偷走的維梅爾』（朽木ゆり子 新潮社）

『古斯塔夫‧庫爾貝—畫家的生涯』（Marie Luise Kaschnitz、譯者：鈴木芳子 EDITIONq）

『秀拉—超越點描』（米村典子 六耀社）

『波提且利 義大利文藝復興的巨匠們』（Bruno Santi、譯者：關根 秀一 東京書籍）

『葛雷柯的生涯—1528-1612 神秘印記』（Veronica de Bruyn-de Osa、譯者：鈴木內仁子、相澤和子 EDITIONq）

『竇加的回憶』（Fevre de Jeanne、Ambroise Vollard、譯者：東珠樹 美術公論社）

『竇加 岩波世界巨匠』（Patrick Bade、譯者：廣田 治子 岩波書店）

『德拉克洛瓦』（坂崎坦 朝日新聞社）

『塞尚 岩波世界美術』（Mary Tompkins Lewis、譯者：宮崎克己 岩波書店）

『雷諾瓦—光與色彩的畫家 Kadokawa Art Selection』（賀川恭子 角川書店）

『認識雷諾瓦—生涯與作品』（島田紀夫 東京美術）

『高更—在我之中的野性』（Francoise Cachin、監修：高階秀爾 創元社）

『梵谷—追求野生幻影的藝術家之魂』（高橋明也 六耀社）

『羅丹的一生』（Bernard Champigneulle、譯者：幸田禮雅 美術公論社）

『梵谷的一生』（Frank Elgar、譯者：久保文 同時代社）

『圖說 與克林姆的維也納美術散步』（南川三治郎 河出書房新社）

『認識克林姆—生涯與作品』（千足伸行 東京美術）

『法國繪畫史』（高階秀爾 講談社）

『岩波 西洋美術用語辭典』（編著：益田朋幸、喜多崎親 岩波書店）

『西洋美術事件簿』（瀨木慎一 二玄社）

『輕鬆學BOOK 名畫美術館Ⅰ、Ⅱ』（監修：岡部昌幸 JTB Publishing）

『世界名畫之旅1、2』（朝日新聞週日版「世界名畫之旅」採訪小組 朝日新聞社）

『貝尼尼 義大利文藝復興的巨匠們』（Maurizio Fagiolo、Angela Cipriani、譯者：上村清雄 東京書籍）

『巨匠們的迷宮 名畫的主張』（木村泰司 集英社）

『蕭邦與巴黎』（河合貞子 春秋社）

『蕭邦的信件』（蕭邦、譯者：小松雄一郎 白水社）

『認識馬奈—生涯與作品』（高橋明也 東京美術）

『101位畫家—101倍的生活樂趣』（早坂優子 視覺設計研究所）

『附DVD 一生至少要學一次的世界名畫』（蓑島紘一 西東社）

『一本書了解日本與西洋名畫！』（岡部昌幸 青春出版社）

『用插圖閱讀 文藝復興的巨匠們』（杉全美帆子 河出書房新社）

TITLE

美術男子

STAFF		ORIGINAL JAPANESE EDITION STAFF	
出版	三悦文化圖書事業有限公司	カバーイラスト	高山しのぶ
編著	一迅社	本文イラスト＆コミック	アサヨリコ／乾みく／久保川葉史／
譯者	侯詠馨		さらちよみ／高野弓／D・キッサン／
			夏珂／仁和川とも／パトリシアーナ菊池／
總編輯	郭湘齡		桃雪琴梨／柳瀬りょう／yoco／吉本ルイス
文字編輯	王瓊苹　林修敏　黃雅琳		
美術編輯	李宜靜	執筆	權田アスカ、南 奈実、石川明里
排版	執筆者設計工作室	デザイン	imagejack／團 夢見、鈴木 恵
製版	明宏彩色照相製版股份有限公司	編集協力	ユークラフト／向井優海、中島泰司
印刷	綋億彩色印刷股份有限公司	担当編集	桑子麻衣（ポストメディア編集部）
法律顧問	經兆國際法律事務所　黃沛聲律師	協力	月刊コミックZERO-SUM編集部
			丸山章司
代理發行	瑞昇文化事業股份有限公司		君島彩子
地址	新北市中和區景平路464巷2弄1-4號		小永井瑞穂
電話	(02)2945-3191		
傳真	(02)2945-3190		
網址	www.rising-books.com.tw		
e-Mail	resing@ms34.hinet.net		

劃撥帳號	19598343
戶名	瑞昇文化事業股份有限公司

本版日期	2013年4月
定價	250元

國家圖書館出版品預行編目資料

美術男子／一迅社編著；侯詠馨譯.
-- 初版. -- 新北市：三悦文化圖書，2011.12
112面；14.8×21公分

ISBN 978-986-6180-76-7 (平裝)

1.畫家　2.雕塑家　3.傳記

940.99　　　　　　　　　　100023557